戰車情景
植物再現
技法指南

楓書坊

Contents

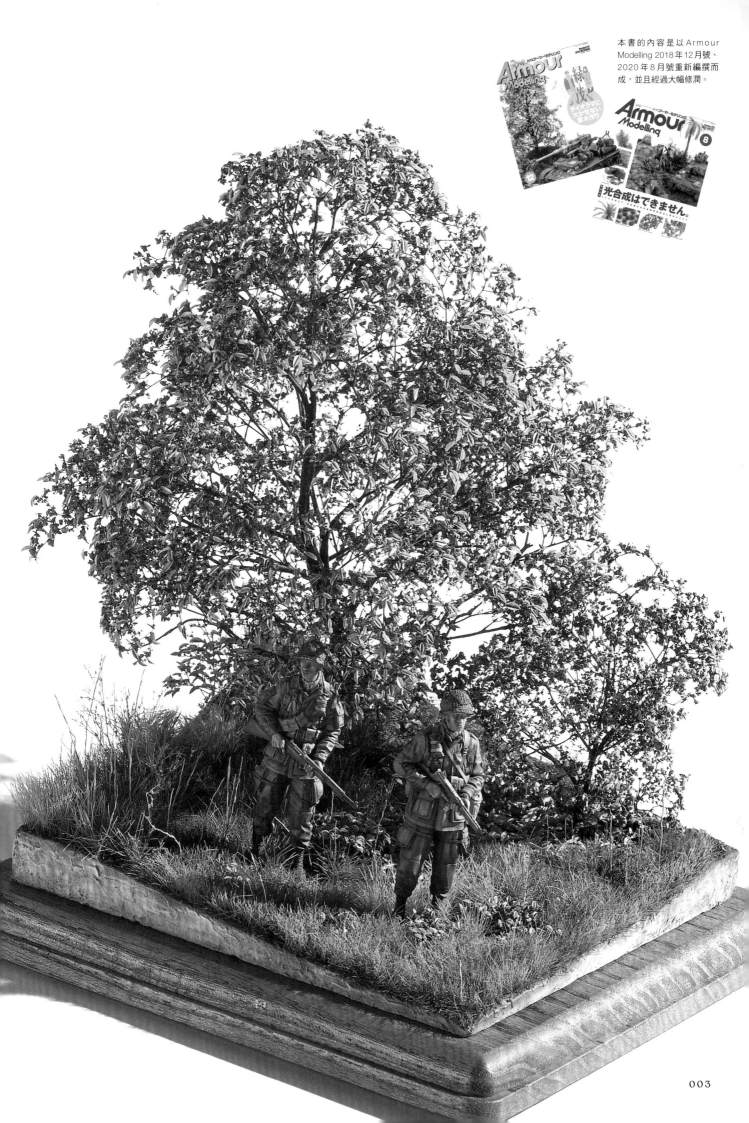

本書的內容是以 Armour
Modelling 2018 年 12 月號、
2020 年 8 月號重新編撰而
成，並且經過大幅修潤。

在閱讀本書之前不可不知的事情

植物的基本中的基本

在製作精密的植物模型之前，
先請教了長期監修月刊 Armour Modelling 植物特輯的高知大學比嘉老師。
比嘉老師講述了製作高完成度植物模型的重要觀念。首先詳閱本頁的內容，提高製作的動力吧。

Motoki Higa

負責教導的是這位老師！

比嘉基紀

1980 年出生，目前住在高知縣，擔任高知大學理工學部的講師。目前的研究主題為植物的多樣性分布。看了宮崎駿導演的長篇動畫《風之谷》之後，便立志成為植物研究員。
【主要著作】《Long-term Ecosystem Changes in Riparian Forests》2020 年，Springer, Singapore，共同執筆、《野生生物の生息適地と分布布モデリングーRプログラムによる実践ー》2020 年，共立出版，共同翻譯、《ユネスコエコパークー地域の実践が育てる自然保護》2019 年，京都大學學術出版會，共同執筆

「植物」的種類多不勝數，很難一概而論，從路邊的雜草到全世界都有的樹木都屬於植物。雖然現在已可透過網路搜尋全世界的照片，但如果模型玩家能請教了解植物的人，重新了解「植物的定義」，說不定會有意想不到的收穫。這次我們請來研究植物多樣性分布布的高知大學教育研究部自然科學系理工學部門的講師比嘉基紀教授，請教他「植物的基本中的基本」。

「植被會隨著氣溫與降水量而改變，所以很難得出『這種植物在這個國家的生長情況就是這樣』之類的結論。如果是模型的植物設計，參考本雜誌 P16～21 的插圖應該就不會有問題。」

「植物會朝明亮的方向生長，若是處在葉子下方的陰影處，就無法維持自己的葉子。葉子下方的空地則會被那些能在陰影底下成長的其他植物的葉子遮住。以森林為例，大樹底下會有小樹，小樹底下會有更矮小的樹木。這就是所謂的『階層構造』，就像這樣，自然界也有自己的法則。」

一如模型也有看起來逼真的法則，模型的植物也有一定的製作法則，只要依照法則製作，看起來就很逼真。「如果戰車模型玩家都為了製作更逼真的植物而學習剛剛提到的『階層構造』，一定會覺得製作過程更有趣。在網路搜尋『植被剖面圖』就會出現各種相關的插圖。如果想參考書籍的話，建議購買《中部の植生斷面図》（新風舍出版）。雖然這本書只談到日本的森林，但還是清楚地描繪了森林的階層構造。若想進一步了解植物的形狀或相關的風景，BBC News 的《Private Life of Plants》或是 Netflix 的《Our planet》都很值得參考。尤其《Private Life of Plants》可以看到植物渴望陽光的成長過程，內容十分單純有趣。」

各位戰車模型玩家啊，若想製作植物，就先了解植物吧。

■

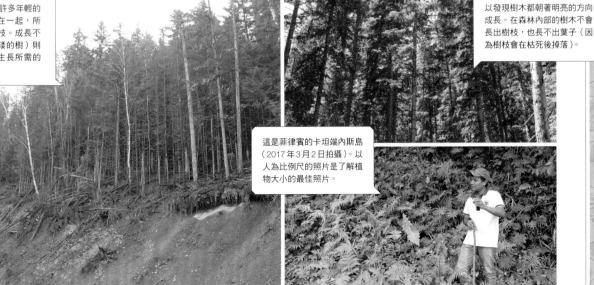

這是俄羅斯沿海地區的針葉林（2012 年 10 月 7 日拍攝）。可以發現許多年輕的纖細樹木全擠在一起，所以才長不出分枝。成長不佳的個體（較矮的樹）則會因為搶不到生長所需的資源而枯死。

這是美國懷俄明州的針葉林（2018 年 7 月 21 日拍攝）。可以發現樹木都朝著明亮的方向成長。在森林內部的樹木不會長出樹枝，也長不出葉子（因為樹枝會在枯死後掉落）。

這是菲律賓的卡坦端內斯島（2017 年 3 月 2 日拍攝）。以人為比例尺的照片是了解植物大小的最佳照片。

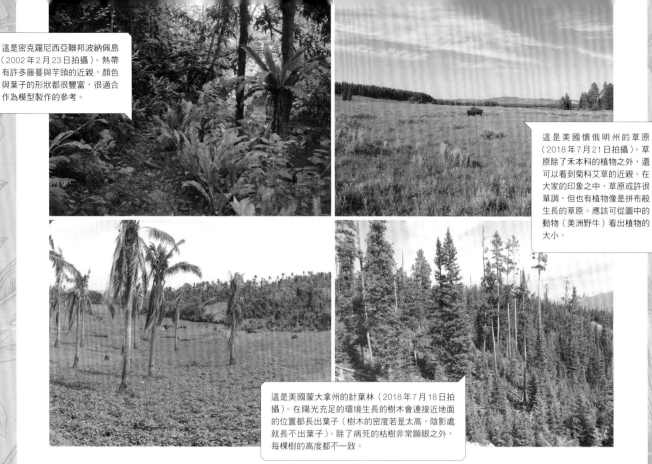

這是密克羅尼西亞聯邦波納佩島（2002年2月23日拍攝）。熱帶有許多藤蔓與芋頭的近親，顏色與葉子的形狀都很豐富，很適合作為模型製作的參考。

這是美國懷俄明州的草原（2018年7月21日拍攝）。草原除了禾本科的植物之外，還可以看到菊科艾草的近親。在大家的印象之中，草原或許很單調，但也有植物像是拼布般生長的草原。應該可從圖中的動物（美洲野牛）看出植物的大小。

這是美國蒙大拿州的針葉林（2018年7月18日拍攝）。在陽光充足的環境生長的樹木會連接近地面的位置都長出葉子（樹木的密度若是太高，陰影處就長不出葉子）。除了病死的枯樹非常顯眼之外，每棵樹的高度都不一致。

不可不知的植被剖面圖

這是比嘉教授推薦的「植被剖面圖」。溫度降低，植被就會從闊葉林轉變成針葉林。降水量愈少，階層構造就會愈單純，植被的種類也會變得更單一。

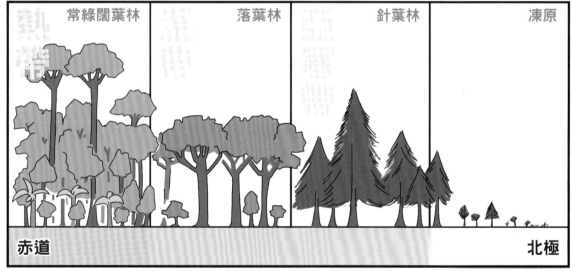

熱帶　常綠闊葉林　落葉林　針葉林　凍原

赤道　　　　　　　　　　　　　　　北極

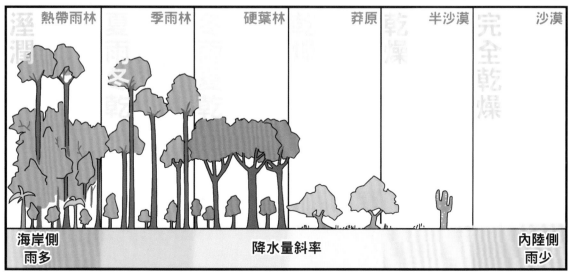

溼潤　熱帶雨林　季雨林　硬葉林　莽原　乾燥　半沙漠　完全乾燥　沙漠

海岸側　　　　　　　降水量斜率　　　　　　內陸側
雨多　　　　　　　　　　　　　　　　　　雨少

P20、P42、P62、P76的解說會記載植物的學名。若想得知植物的樣貌建議以學名搜尋圖片。

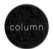

了解素材

首先介紹的是於本書重現植物所使用的素材。雖然市面上的素材多得令人眼花繚亂，不知該從何選起，但只要大致記住種類與特性，應該就能找到素材。

Static glass

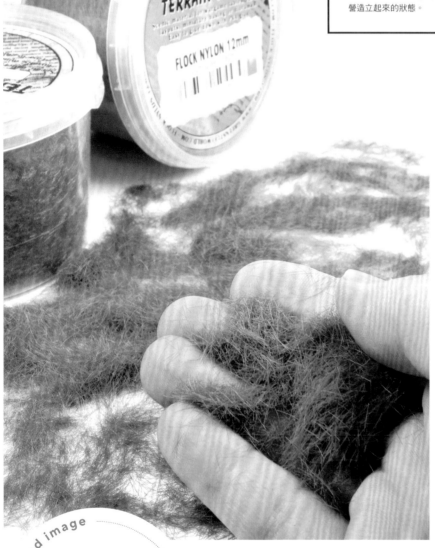

material

01　草針

使用頻率No.1的纖維素材

要在微縮模型重現草原，絕對少不了草針這項素材。尼龍材質的草針比較耐用，也可以使用專門的黏著劑或白膠固定。如果使用Grassmaster這種負離子草針鋪設器，還能利用靜電輕鬆營造立起來的狀態。

草針可說是營造情景的經典素材之一，很常用來製作草原或是用於戰車輪胎附近的舊化處理，是用途非常廣泛的材質。這種素材主要是極細的尼龍纖維，所以非常耐用。各家製造商都有推出類似的產品，所以選擇多也是這項素材的魅力之一，而且從亮色到枯草般的暗淡色都有。這類素材的長度也有很多選擇，最短的目前是從1公釐起跳，各位可視模型的規模選擇，或是使用不同長度的草針，營造高低起伏的草原。

固定這類素材可使用專用的黏著劑、白膠或是消光調和劑（Matte Medium）。先在要種草的位置塗抹黏著劑，接著再隨手撒一些草針，就能撒出一片草原。如果使用產生靜電的專用工具，還能讓草針垂直站起來。

Finished image

ITEM LIST　介紹具代表性的商品

Field Grass
●KATO（含稅770日圓）

草（6公釐高）
●JOE FIX（含稅396日圓）

草針12公釐
●Green Stuff World
280ml（含稅1045日圓）
180ml（含稅825日圓）

專為單點使用設計

這是將一堆草針集中成一束的商品。每一束的大小都不一致，形狀也有微妙差異。由於底層已經有黏著劑，所以從墊子撕下來就能直接使用。這種素材的顏色與種類也有非常多的選擇。

前一節的草針本身就是素材，但這一節則是一整束草針的素材。由於從墊子撕下來就能黏在地面，所以非常方便好用。植株素材不只是一整束的草針，加上葉子之後，還能變成茂密的灌木，也能利用有顏色的葉子做成花朵，市面上有非常多的品項可供選擇，建議大家根據用途選擇。同時使用多種這類素材還能快速打造茂密的植被。

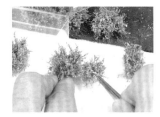

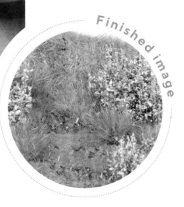

Finished image

Strain glass

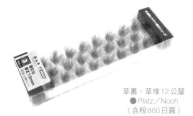

草叢、草堆12公釐
● Platz／Noch
（含稅880日圓）

茂密A株類型 全高20公釐
● MARTIN WELBERG
（含稅2870日圓）

小型草叢
● miniNatur
（含稅1257日圓）

Net material

material 03 網狀素材

兼具柔軟性與立體感的素材

這是在鐵路模型以及娃娃屋常用的素材之一。網狀的部分黏了各種不同的葉子，所以能快速營造爬在牆面的蔓藤或是纏在樹木的藤蔓。網狀部分有一定的彈性，所以也可以發揮創意，在迷你模型營造不錯的效果。

由於網狀的部分黏著很小的葉子，因此這種素材也很適合直接使用。有些會在商品名稱冠上紅葉樹、楓樹、白樺這類特定樹木的名稱，素材的顏色也會偏向這些樹木的顏色。當然也可以發揮創意在各種樹木或情景底下使用。這種素材原本是為了鐵路模型設計的商品，所以這類商品的產品線也有不少適合迷你尺寸的AFV模型使用的尺寸。可說是適合各種模型尺寸使用的素材。

Finished image

ITEM LIST 介紹具代表性的商品

黃花
●miniNatur
（含稅1257日圓）

橡樹的枝葉
●miniNatur
（含稅1257日圓）

Finished image

material 04 粉狀素材

元祖植物材質

這也是鐵路模型的主流素材之一。顆粒較細的種類常用來製作青苔，顆粒較粗的類型則常用來製作樹木的葉子，用途可說是非常廣泛。由於可使用噴膠或白膠固定，所以是用來營造樹木枝葉茂盛的最佳材質。

ITEM LIST 介紹具代表性的商品

粉葉
●Noch
（含稅1319日圓）

Powder material

Ground sheet

material
05 地墊素材

以高重現度為訴求的地墊

如果想要讓一大塊面積變成草原,而不是打造零星散布的草叢,就非常建議使用這種素材。這種素材可隨意剪裁成不同形狀或大小再使用。最近除了雜草類型之外,有些類型還會挾雜著小石頭,有些類型則有起伏的形狀。

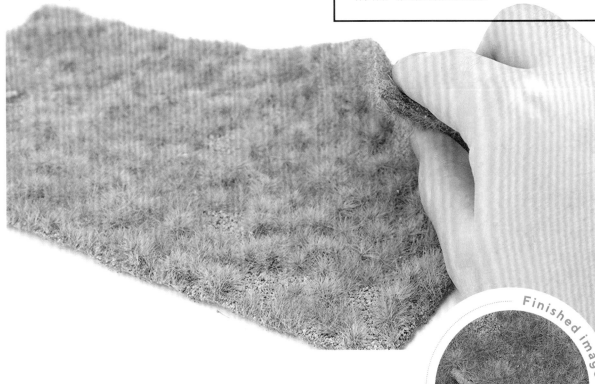

Finished image

由於是地墊形狀的素材,所以不需特別加工,將車輛往上面一擺,就能營造很有魅力的情景。有些款式的背面是網狀,所以可撕成小塊再使用,或是剪成不同大小再使用,總之用途非常廣泛。

這種素材的優點在於表面的草叢各有疏密,高度也都不一致,而且最近除了有單一草種的類型,還有草叢高度各有不同的類型,以及帶有地面的沙子或小石頭的類型,讓玩家不需額外加工就能直接使用。市面上也有表面高低起伏的地墊素材,方便玩家快速營造不同的地貌。但不可否認的是,只有這種地墊素材會讓人覺得有點不夠過癮,所以可利用其他的素材或小東西營造氣氛,而這也絕對是能幫助各位更快打造美麗情景的素材之一。

ITEM LIST ▸ 介紹具代表性的商品

草地 春 全高6公釐
● MARTIN WELBERG
(含稅1650日圓)

景觀墊
● REALITY IN SCALE
(含稅3058日圓)

茂密的牧草地
● miniNatur
(含稅1257日圓)

霧面類型(草原)
● MARTIN WELBERG
(含稅4345日圓)

松木林
● AMMO
(含稅2530日圓)

有地鼠洞的牧草地
● miniNatur
(含稅1257日圓)

material
06　紙素材

讓素材活起來的細節

這種以雷射切割的紙素材除了有小片葉子之外，還有椰子樹葉、藤蔓以及各式各樣的種類，有些甚至會有葉脈。有些紙素材已預先上色，所以可直接使用，不過正因為是紙素材，所以玩家也能自由塗裝再使用。

ITEM LIST　介紹具代表性的商品

Paper Plants
蕨科的菓子
● Green Stuff World
（含稅1100日圓）

雷射切割植物
白睡蓮
（花徑1.5～3公釐）
● Noch／Platz
（含稅858日圓）

叢林植物[A-36]
● 紙創
（含稅1885日圓）

叢林系列
● AMMO
（含稅1320日圓）

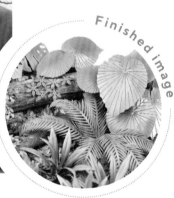

自從雷射切割的紙素材問世，成為微縮模型常用的素材之後，模型裡的植物就顯得更加逼真，但是使用的時候，不要只是剪下來，放在模型裡，而是要稍微塗裝與加工，充分活用素材的優點。

以日本的紙素材而言，紙創的產品最具知名度，國外的紙素材則以塗料聞名的AMMO或是以草針這類產品為人熟知Noch的商品最為常見。

Finished image

Finished image

material
07　蝕刻片

細節之美正是魅力所在

金屬材質的蝕刻片有著金屬才有的銳利感，也有著形狀不易被輕易改變的穩定感。雖然得先塗一層底漆才能使用，但蝕刻片的好處實在太多，推薦與紙素材一起使用。

ITEM LIST　介紹具代表性的商品

葉子（小）
● ABER
（含稅1650日圓）

植物／雜草組合C
● Matho Models
（含稅924日圓）

1/35　蕨科的菓子
● YENMODELS
（含稅1540日圓）

<div style="border:1px solid">

material

08 自然素材

最逼真的小素材

如果想追求雜草、樹枝這些實物才有的逼真質感，當然就要選擇自然素材。不過，若只是將自然素材放進模型的情景之中，恐怕無法營造壯觀的感覺，所以使用時，需要發揮一些創意。有些自然素材可在公園找到，所以自然素材可說是最貼近生活的素材了。

</div>

其實市面上有許多自然素材，比方說，常用來製作樹木的荷蘭乾燥花，或是將實際的樹枝、亞麻這類草生植物整理成模型專用的素材。有時候甚至會使用鹿毛或養金魚使用的水草這類非模型專用的素材。

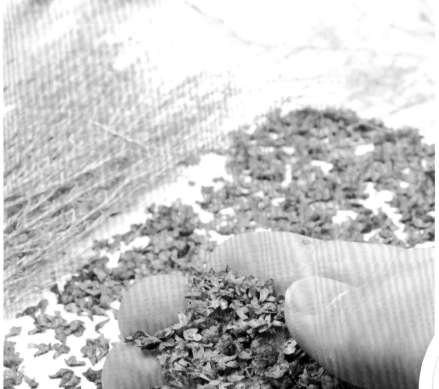

Finished image

ITEM LIST 介紹具代表性的商品

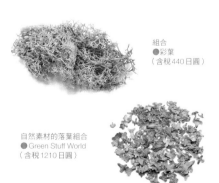

組合
● 彩葉
（含稅440日圓）

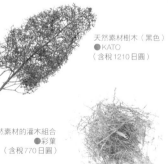

天然素材樹木（黑色）
● KATO
（含稅1210日圓）

針葉樹的樹葉組合
● 彩葉
（含稅880日圓）

自然素材的落葉組合
● Green Stuff World
（含稅1210日圓）

天然素材的灌木組合
● 彩葉
（含稅770日圓）

天然素材的真實雜草
● 彩葉
（含稅880日圓）

Natural material

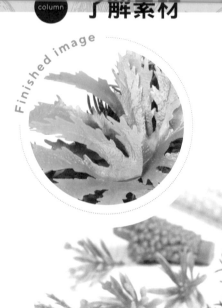

Finished image

09 樹脂素材

足以與實物匹敵的逼真質感

樹脂素材的種類有很多，例如塑膠射出的塑料套件、合成樹脂的種類或是3D印表機製作的類型，而這些樹脂素材都不需要另外加工就能直接使用。樹脂特有的厚實感很適合打造逼真的植物質感，所以很適合營造情景。

從以前就有塑膠射出的塑料套件或合成樹脂的植物，例如向日葵或是椰子樹的素材，而這類素材本身的歷史也非常悠久。許多樹脂素材都不需要加工，可直接用來呈現質感厚實的草木，只要放進模型，就能快速營造植物茂密的感覺。雖然真實的質感是一大賣點，但先噴一層底漆或是進行一些前置處理，就能塗成喜歡的顏色。可利用瞬間黏著劑或環氧樹脂接著劑緊緊黏住這點也讓人愛不釋手。

ITEM LIST 介紹具代表性的商品

Nam Bush
●JOE FIX
（含稅396〜462日圓）

Resin material

10 塗料

利用塗裝的方式重現植物質感的密技

使用市售品固然方便，但額外進行塗裝可賦予商品完全不同的質感，打造質感更加豐富的植被。青苔這種不起眼的裝飾就能利用專用色呈現。

ITEM LIST 介紹具代表性的商品

（左）Mr.Weathering Color
Filter Liquid
●GSI Creos Hobby 系列
（含稅418日圓）

（右）焦化汙垢
●AMMO
（含稅880日圓）

Finished image

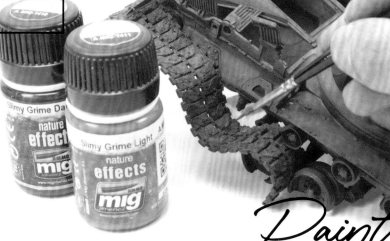

Paints

material 11 鐵絲

製作樹木的必備道具

這是在居家五金賣場銷售的園藝專用鐵絲。大部分的玩家都知道,製作樹木的時候,都要使用這種鐵絲製作樹幹。此外,也很常用來製作小花的莖部,是能無限延伸創意的素材。

Finished image

市面上有各種粗細與長度的鐵絲素材,有些是沒做任何處理的銀色,有些則是利用其他顏色的紙包成不同顏色的種類,而且也都有不同的粗細與長度可以選擇。如果要製作的是樹幹,只需要選購沒有經過任何處理的銀色素材,如果要製作的是花朵,則可使用有顏色的素材,視情況選用適當的款式即可。

material 12 碎葉打洞機

可大量生產葉子的實用道具

這種打洞機可視需求將有顏色的紙壓成不同大小的葉子,例如可製作闊葉樹、落葉樹的葉子或其他形狀的葉子。就算是同一種葉子,不同製造商製作的打洞機所壓出的形狀也會有些微的差異,所以建議大家先了解這類打洞機的特徵再選購。

前面已經介紹了自然素材的葉子,但這類素材的種類其實沒想像中那麼多,所以可利用打洞機製造各種形狀的葉子。先將色紙揉得皺皺的,就能利用打洞機壓出形狀逼真的葉子。這類打洞機的優點之一就是很便宜,能大量購買這點。楓葉、橡樹葉子這類闊葉樹的葉子或是蕨葉都有專屬的打洞機,而且還有不同大小可以選擇。

ITEM LIST 介紹具代表性的商品

Leaf Punch
● Green Stuff World
(含税2200日圓)

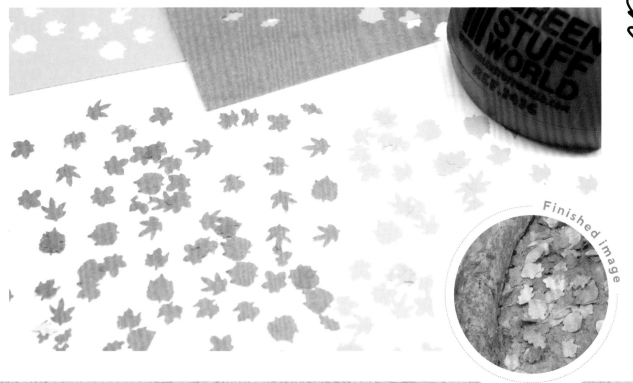

Finished image

製作微縮模型的事前須知

column

樹木的製作方式與配置的技巧

Tips

製作樹木的技巧

常聽到有人說不會製作樹木,那製作樹木到底需要什麼技巧呢?很多人說選擇素材很重要,但我覺得「先觀察實物」更重要。建議大家先觀察樹木,掌握整體的輪廓之後再開始製作。

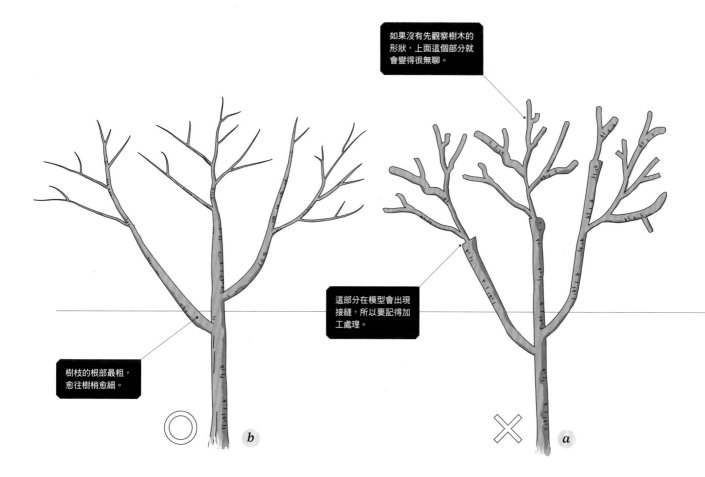

> 如果沒有先觀察樹木的形狀,上面這個部分就會變得很無聊。

> 這部分在模型會出現接縫,所以要記得加工處理。

> 樹枝的根部最粗,愈往樹梢愈細。

○ *b*

× *a*

TIPS
—
01

愈往樹梢的部分愈細

樹木的特徵在於樹幹的部分最粗,愈往樹梢的部分愈細,但其實也有其他的種類,例如愈往樹幹上方愈粗的椰棗樹,或是樹幹上緣較粗的歐洲柳樹,但在大部分的情況下,樹幹或樹枝都是愈往末端愈細。第一次製作樹木的時候,很容易做成ⓐ那種從樹枝的接縫處開始變得非常細的樣子,其實樹枝只要做成ⓑ的樣子就很逼真。請記得將樹枝做成錐體。

TIPS 02　不要做成直挺挺的樹

在自己製作樹木的時候，最不自然的情況就是做成ⓐ那種樹幹或樹枝直挺挺的例子。除了常當成建材使用的杉樹之外，大自然的樹木通常會長成ⓑ的樣子，樹幹與樹枝都會有點扭曲，所以製作樹木的時候，也要記得做成這樣，尤其要記得將樹梢做成不規則的鋸齒狀，才能進一步營造氛圍。

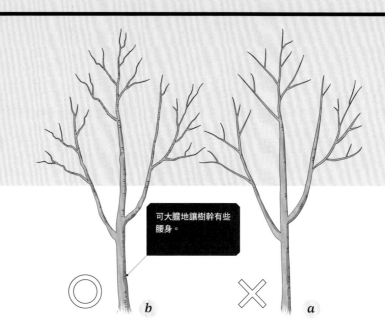

可大膽地讓樹幹有些腰身。

樹枝的輪廓是不規則的鋸齒狀。

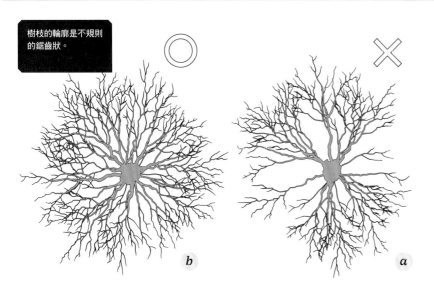

TIPS 03　讓樹枝往各個方向延伸

樹木為了進行光合作用，會讓樹枝往各個方向延伸，爭取更多的陽光。在製作樹木時，偶爾會因為嫌麻煩而做成像ⓐ這種分枝稀疏的樣子，這時候雖然可以加點葉子掩人耳目，但整棵樹的樹枝分布布容易變得偏頗，可以的話，還是建議大家做成ⓑ這種開枝散葉的形狀。

TIPS 04　不要將樹木做得太大

不知道大家有沒有將樹木做得太大，導致微縮模型的架構變得鬆垮的經驗呢？在製作微縮模型的時候，建議大家先利用揉成球的紙或是棒子當比例尺，立在模型裡面確認樹木與整座模型之間的比例。話說回來，大部分的樹木都能長到10公尺左右，所以稍微做得大一點也沒什麼問題，不過，如果將樹木做得太大，就會出現ⓐ那種地面與葉子之間一片空盪盪的樣子，也會浪費不少空間，所以若不是非得做成大樹，可試著做成ⓑ這種小樹，或是做成ⓒ這種以數量營造茂密感的樣子。

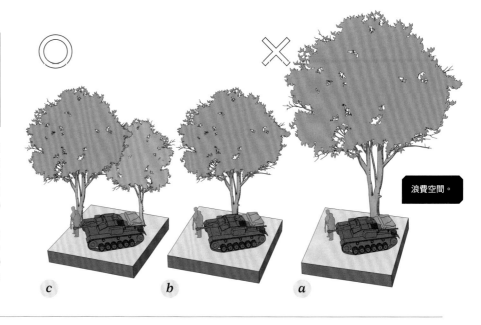

浪費空間。

Detail 要觀察樹木的哪個部分呢？

掌握樹木的輪廓之後，可試著將注意力放在細節上，此時應該會看到許多重點，比方說，想製作的樹木位於何處，季節又是何時，仔細觀察這些細節才能讓整個情景更具說服力。讓我們仔細觀察實物的細節，讓作品變得更有深度吧。

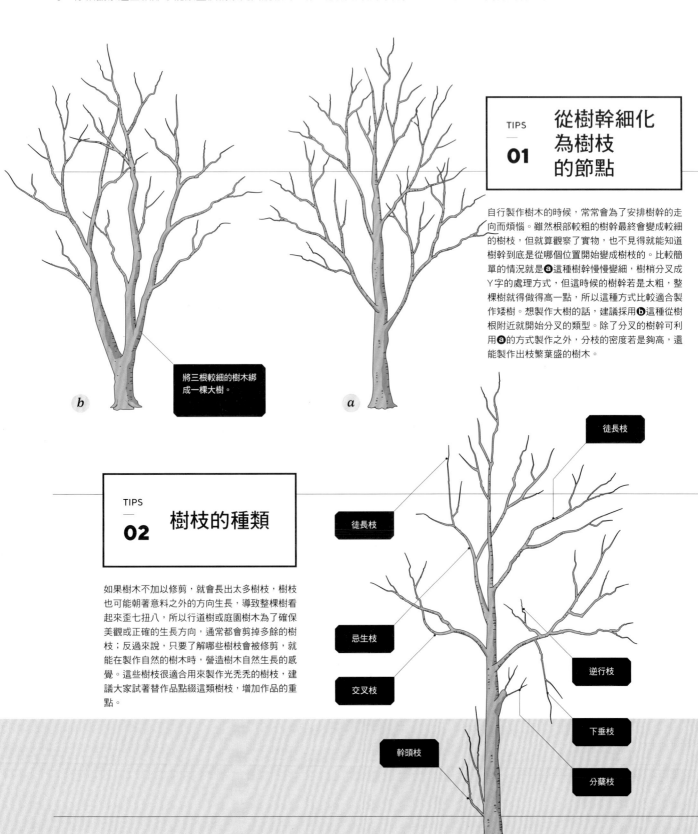

將三根較細的樹木綁成一棵大樹。

b

a

TIPS 01 從樹幹細化為樹枝的節點

自行製作樹木的時候，常常會為了安排樹幹的走向而煩惱。雖然根部較粗的樹幹最終會變成較細的樹枝，但就算觀察了實物，也不見得就能知道樹幹到底是從哪個位置開始變成樹枝的。比較簡單的情況就是 **ⓐ** 這種樹幹慢慢變細，樹梢分叉成Ｙ字的處理方式，但這時候的樹幹若是太粗，整棵樹就得做得高一點，所以這種方式比較適合製作矮樹。想製作大樹的話，建議採用 **ⓑ** 這種從樹根附近就開始分叉的類型。除了分叉的樹幹可利用 **ⓐ** 的方式製作之外，分枝的密度若是夠高，還能製作出枝繁葉盛的樹木。

TIPS 02 樹枝的種類

如果樹木不加以修剪，就會長出太多樹枝，樹枝也可能朝著意料之外的方向生長，導致整棵樹看起來歪七扭八，所以行道樹或庭園樹木為了確保美觀或正確的生長方向，通常都會剪掉多餘的樹枝；反過來說，只要了解哪些樹枝會被修剪，就能在製作自然的樹木時，營造樹木自然生長的感覺。這些樹枝很適合用來製作光禿禿的樹木，建議大家試著替作品點綴這類樹枝，增加作品的重點。

徒長枝

徒長枝

忌生枝

交叉枝

逆行枝

下垂枝

幹頭枝

分蘖枝

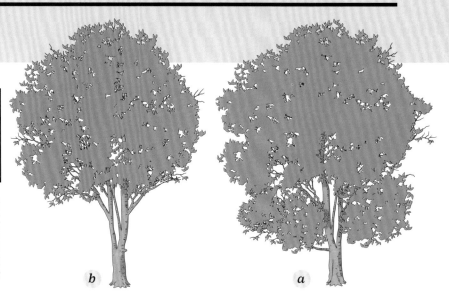

TIPS 03 森林樹木與行道樹、庭園樹木的差異

即使是同種類的樹木,自然生長的與行道樹或庭園樹木給人的感覺是不一樣的。**a**是在森林自然生長的樹木,樹枝從地面附近開始生長,所以枝葉也比較茂密;反觀,**b**則為了美觀而剪掉接近地面的樹枝,也被修剪成比較完整的形狀,一眼就能看出這是經過人工修剪的樹木。雖然這類差異不能一概而論,但只要適時地做出差異,就能讓微縮模型更具說服力。

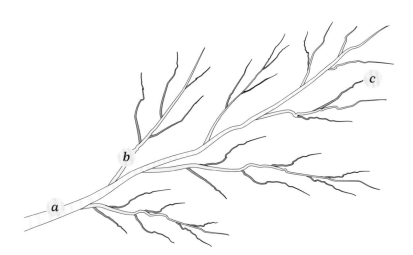

TIPS 04 樹枝的生長方式

雖然樹枝的數量愈多,顯得愈是逼真,但很常聽到不知該如何收尾的情況。此時若能先了解樹枝的生長方式,就不至於在製作樹木的時候陷入混亂。樹枝的種類分成三種,第一種是主枝(**a**),第二種是從主枝衍生的次主枝(**b**),第三種是從次主枝衍生的分枝(**c**)。雖然製作模型的時候,也能做出**a**、**b**、**c**這三種樹枝,但主枝還是應該有一定的數量,看起來才美觀。

TIPS 05 增加細節

樹根與有葉子的上半部不同,很容易草草了事,不過,若是仔細觀察大自然的樹木就會發現,樹根其實也有許多可看之處。比方說,樹幹的斷面通常不會是正圓形,而是凹凸的形狀。有些樹根的表面還會有樹洞或凹洞,也有可能會有青苔或地衣附著,或是被藤蔓纏繞。在製作模型的時候可試著追加這些資訊,增加樹木的可看之處,同時增加微縮模型的密度。

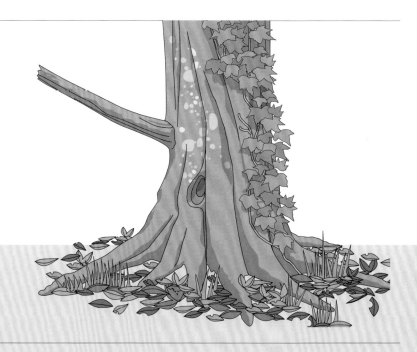

Layout

配置植物的祕訣是？

光是在微縮模型配置植物，就能讓作品的密度增加，也能增添重點。此外，高矮不一的植物能營造更有變化的視覺效果。如果能靈活地配置不同效果的植物，就能讓微縮模型呈現更多樣貌。

TIPS 01	配置植物的基本心法 就是增加張力

配置植物或是其他的自然景物時，都需要增加張力。在此要請問大家的是ⓐ的①、②與③、④，哪邊比較有張力呢？應該一眼就能看出答案吧。所謂的張力就是增加強弱的變化，所以能一眼看出大小差異的③與④比較有張力。接著要問的是一堆矩形的ⓑ的①、②與③、④，哪邊比較有張力呢？這時候兩個矩形比較靠近的③、④才是正確答案。①與②的距離與矩形本身的大小相同，所以看起來比較沉穩，而間距較窄的③與④則看起來比較有張力。配置自然景物時，也可故意破壞規律。比方說ⓑ的⑤、⑥、⑦就故意讓其中一個元素的角度改變，藉此營造張力。

TIPS 02	試著使用有疏有密 的配置技巧

前面提到「配置自然景物時，也可故意破壞規律」，但更高明的方式是有疏有密的配置方式，但是若配置成ⓐ這種樣子，就有點太過刻意與做作。乍看之下，ⓐ好像是疏密有致的配置方式，但①、②、③與②、⑤、⑥的間距幾乎一致，而且①與⑤是垂直對齊，②與④、③與⑤是水平對齊。元素一多，常常會像這樣排成水平、垂直、斜向對齊的樣子，所以在配置植物的時候，最好注意是否出現這類現象。反觀ⓑ的部分則是疏密有致的狀態。①、②、③與④、⑤以及⑥看起來就像是大、中、小三座各自分離的島嶼，比較自然，沒有人工刻鑿的痕跡。

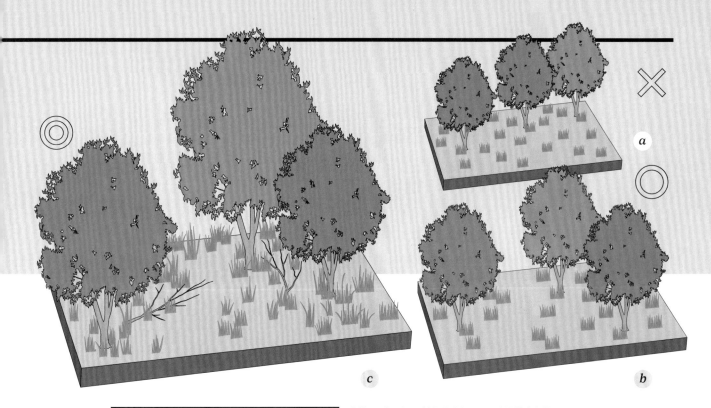

TIPS

03

不規律才自然

雖然一再提到配置植物的時候，不要太過整齊與規律，但如果不注意這點，就很容易配置成 a 這種各元素的間距與高低一致的樣子，此時只要稍微調整各元素的位置，就能營造出 b 這種疏密有致的感覺，只是當植物的大小都一樣的時候，看起來會比較像是公園，而不是大自然的景色。如果希望讓 b 顯得更加自然，可試著改變雜草或是某棵樹的高度，這樣就能營造 c 這種身處大自然的氣氛。

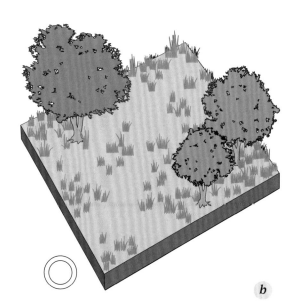

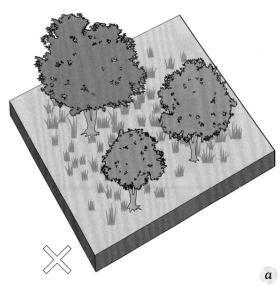

TIPS

04

留意底座的邊緣

就算在配置植物的時候，注意到間距的疏密或是植物的高低差，最後還有一件事情要特別注意，那就是底座的情況。在地面種植植物時，一不小心就會種成 a 的狀態，也就是底座的邊緣太過空曠，沒有半棵植物。雖然在拍攝風景的時候，角度不對也會拍成這樣，但這麼一來，會讓觀眾以為除了底座以外，周圍沒有半棵植物。所以建議大家仿照 b 的方式配置，才能讓觀眾想像作品之外的空間也長了許多植物。

 here!!

France : Normandy　　植被：混交林區

諾曼第

一九四四年六月的諾曼第登陸是史上最大型的登陸作戰，也是最為知名的戰役，許多電影或微縮模型都以這場戰役為舞台。若能進一步了解混交林區這個諾曼第特有的植被，肯定能進一步提升微縮模型的完成度。

左右第二次世界大戰的戰役

Normandy.1944

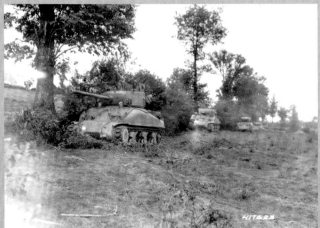

諾曼第登陸是第二次世界大戰的戰役之一，也是史上最大型的登陸作戰。一九四四年六月六日決定執行作戰計畫之後，聯軍便一口氣攻向當時由德國佔領的歐洲西北戰區。無法阻止聯軍登陸的德軍便利用諾曼第的大片混交林區布署防線。登陸成功的聯軍雖然乘著氣勢攻進法國國內，卻花了約兩個月的時間才解放巴黎，原因就是因為德軍將混交林區當成自然要塞，讓聯軍陷入苦戰。混交林區是法國鄉下常見的地形之一，看起來像是自然生成的混交林區，其實有絕大部分是人工打造的。混交林區常是土地的界線或是用來畫分農地的邊界，也是避免牧地被海風或強風吹襲的防線，用途可說是非常多元。

CHECK **1** 混交林區的植生牆

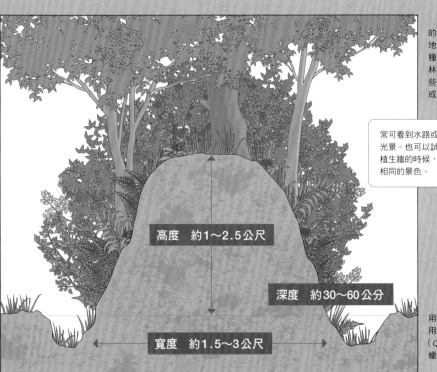

法國北部、英格蘭南部、愛爾蘭、荷蘭、德國北部的部分地區都有這種森林與牧地混合的混交林區。牧地的周圍通常會如左圖一般，以植生牆作為邊界。這種植生牆可作為田地或水路的堤防使用，也具備防風林的功能，所以長年以來，在地人都會維護與管理這些植生牆。植生牆的周圍有時會設有水溝，以利排水或是作為水路之用。

常可看到水路或小河這類光景。也可以試著在打造植生牆的時候，順便重現相同的景色。

高度　約1～2.5公尺

深度　約30～60公分

寬度　約1.5～3公尺

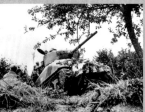

Photo by Rol dagobert/CC BY-SA 3.0

混交林區的植生牆常會種植一些可於大眾生活使用的樹木，而這些樹木常當成柴火或是建築材料使用。其中最常見的有夏櫟（*Quercus robur*）、冬青櫟（*Quercus ilex*）、角樹（*Carpinus betulus*）、歐洲白蠟樹（*Fraxinus excelsior*）。

混交林區的植生牆的植物

常春藤（Ivy）可利用紙黏土或微縮模型的產品重現

Photo by Chatsam/CC BY-SA 3.0

看起來樹齡高達數十年的樹木通常都會長出青苔，以及被藤蔓纏繞。這樣的景色也很有味道。

雖然不是很常見的例子，但還是會看到在開墾之際被挖出來的石頭堆在路邊。

在各種植被之中，藤蔓類的植物還是特別顯眼。

混交林區的植生牆蘊育著各種的植物，其中有些是植栽，有些則是自然生長的植物。由於前面已經介紹過樹木，所以接下來就介紹其他植物。在剛剛的插圖之中，可以看到植生牆長了一些蕨類的植物，而這應該是歐亞多足蕨，是日本也有的常綠蕨類，通常會長到10～20公分高。此外，應該可以從左邊的照片發現一些藤蔓類的植物，這種植物稱為常春藤（*hedera helix*，俗稱Ivy）。常春藤是葉子呈五角形的小型植物，所以很容易作為微縮模型的景物使用。此外，身為忍冬近親之一的金銀花（*Lonicera periclymenum*）也是植生牆常見的藤蔓類植物。在小型植物方面，還有與紫花地丁為近親，並且以紫色花為特徵的狗紫羅蘭（*Viola riviniana*）以及石蠶葉婆婆納（*veronica chamaedrys*）。在較大的草本植物方面，花色鮮豔的毛地黃（*Digitalis purpurea*）也很適合作為微縮模型的景物使用。身為毛當歸近親的林當歸（*Angelica sylvestris*）也因為花朵的形狀很特別（很像白花椰菜，但兩者完全不同）而非常應景。

樹木的形狀

在製作混交林區的微縮模型時，一定要特別注意樹木的形狀。比方說，夏櫟或冬青櫟這類櫟樹或樺樹的近親若是出現在空曠的地方，整棵樹會長得圓圓的；反觀白楊樹（柳樹）的近親則不會長成圓形，而是長成修長的形狀。在右側照片之中最為右側的細樹應該是白楊樹或樺木屬的樹木。由此可知，有些樹種會長成圓形，有些則會長得比較修長，在適當的位置配置不同形狀的樹木也是一件很有趣的事。

此外，混交林區的植生牆這類常被人類使用的樹木，形狀通常會隨著用途而改變。比方說，常被當成柴火使用的樹木會因為常從根部被砍伐，通常會從根部附近長出莖部或樹枝。也有歐洲白蠟樹這種常被當成建材使用的樹木，這時候通常不會從根部砍伐，而是會先採集樹枝，以保留樹幹，因此這種樹的樹幹通常都長得很粗，而樹枝比較短。

白楊樹的樹木較修長，所以在製作樹木的時候，要特別注意形狀。

櫟樹、樺木屬的樹木會長成圓形。製作時，要記得增加樹枝與葉子的分量。

這是典型被採過的樹木。乍看之下很不自然，但在當地很常看到這種形狀。

Photo by Thomas Wikl/CC BY-SA 4.0

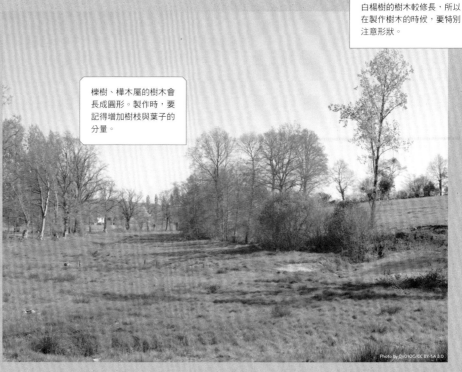

Photo by 0x010C/CC BY-SA 3.0

NORMANDY

製作／吉岡和哉

諾曼第 × 混交林區

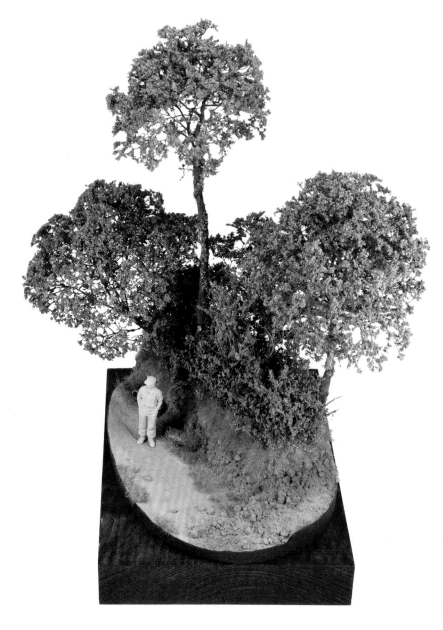

DATA SPEC

Operation Cobra

Le Mesnil-Herman
26 July 1944

諾曼第登陸是第二次世界大戰之中，規模最大的戰役，德軍與聯軍在諾曼第這個地區全面開戰。若要重現諾曼第的情景，就絕對不能忽略混交林區的存在。只要拿起當時的記錄照片一看，一定會看到混交林區。提到諾曼第，就會想到混交林區，這樣說可是一點也不為過。根據作者吉岡老師的說法，觀察當時的記錄照片與現代的實地照片，以及透過網路上的地圖服務觀察當地地形的特徵，也觀察植被的密度與樹木的生長方式之後，才開始製作這次的作品，但製作的時候，並非正確地重現每棵植物，而是針對混交林區的重點製作，藉此營造整個場景。

雖然混交林區有點像是植生牆，但通常會有田埂或是土堤，這次的範例作品也將這項特徵作為重點，打造更具說服力的混交林區。

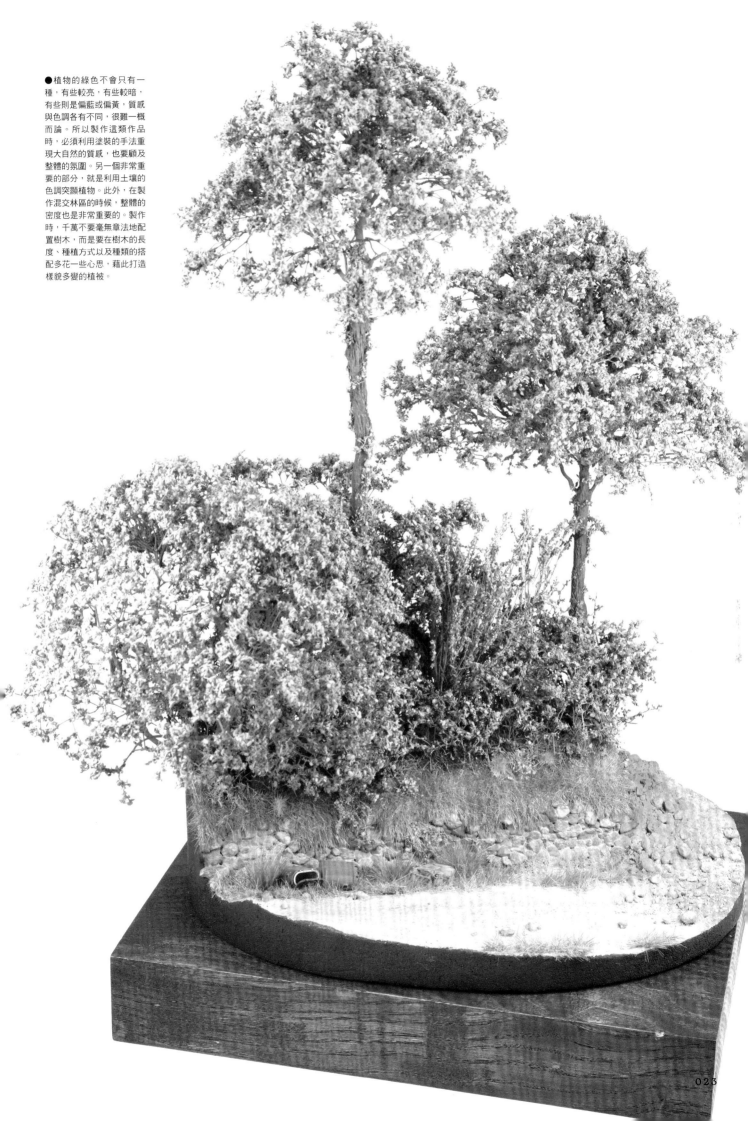

●植物的綠色不會只有一種，有些較亮，有些較暗，有些則是偏藍或偏黃，質感與色調各有不同，很難一概而論。所以製作這類作品時，必須利用塗裝的手法重現大自然的質感，也要顧及整體的氛圍。另一個非常重要的部分，就是利用土壤的色調突顯植物。此外，在製作混交林區的時候，整體的密度也是非常重要的。製作時，千萬不要毫無章法地配置樹木，而是要在樹木的長度、種植方式以及種類的搭配多花一些心思，藉此打造樣貌多變的植被。

NORMANDY × Bocage
製作混交林區

照片裡的混交林區都擁有非常複雜的構造，要完全重現這個構造的難度也很高，更別說得花費不少時間，所以掌握混交林區的重點與特徵，營造混交林區的質感也非常重要。

STEP 01

建構混交林區特有的地形

打造混交林區的底座

▲一邊想像混交林區的土堤或田埂，邊將寶麗龍切成混交林區的地形。第一步是先將瓦楞紙切成土堤的形狀，接下來再沿著瓦楞紙的輪廓將寶麗龍切成類似整條魚板的形狀。

▲在土堤的表面切出一些不規則的起伏，讓這個地形顯得更自然。寶麗龍是很輕的材質，能壓低這項作品的重量，而且能切成任何形狀這點也很討喜。

▲以電熱線鋸切出需要的地形之後，利用120號的海綿砂紙打磨地形的表面。若使用一般的砂紙，砂紙的邊緣會破壞寶麗龍的表面，所以這項作業建議使用海綿砂紙進行。

▲這項作業要將底座與土堤黏在一起，再利用海綿砂紙打磨表面與形塑表面的形狀。可一邊打磨表面，一邊挖出輪胎在路上壓出來的凹洞，或是挖出土堤兩側的溝槽。這次的作品不會用到紙黏土。

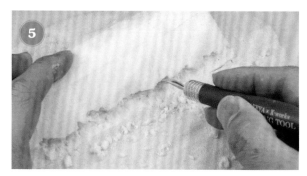

▲前面提過，混交林區很少會出現石牆，但為了增加作品的資訊量，這次特地打造石牆。第一步要先利用雕刻筆刀在土堤的基部挖出溝槽，以便配置石牆的石頭。

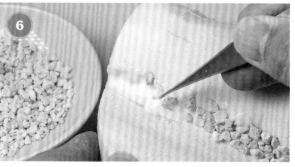

▲接著在剛剛挖出來的溝槽倒入白膠，然後將「MORIN」的模型碎石鋪在上面。盡可能讓石頭的邊緣互相契合。由於內層是寶麗龍，所以只需要貼上碎石，石牆就完成了。

▶在寶麗龍上面抹一層填充劑，再塗一層石膏打底劑。雖然只是用來打底，但使用相近的顏色，之後就不用擔心哪裡沒塗到或是塗料剝落的問題。一般來說，石膏打底劑都會多塗好幾層，塗得厚一點，但如果是高密度的寶麗龍就只需要塗一層。

MATERIAL RECOMMEND

石膏打底劑是容易在紙張、樹木、畫布附著的水性塗料，而且塗完之後，會呈現霧面的質感，所以是最適合用來打底的塗料。

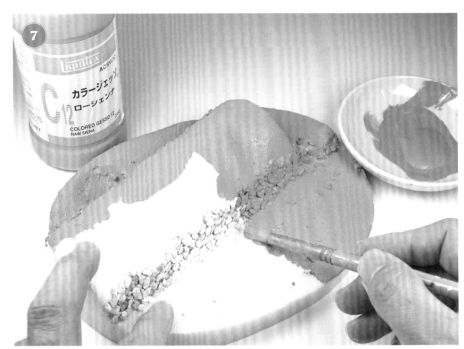

▶利用擬真舊化液（Mr.Weathering Color）與擬真舊化膏（Mr.Weathering Paste）調出需要的顏色，再以筆尖較為堅韌的畫筆像是拍打表面般，在作品的表面上色，同時營造質感。有時候可利用海綿上色，創造粗糙與細膩的質感。如此一來，就算不使用黏土，也能完全重現地面的質感。

MATERIAL RECOMMEND

擬真舊化液／舊化膏是非常適合打造地面質感的經典塗料。

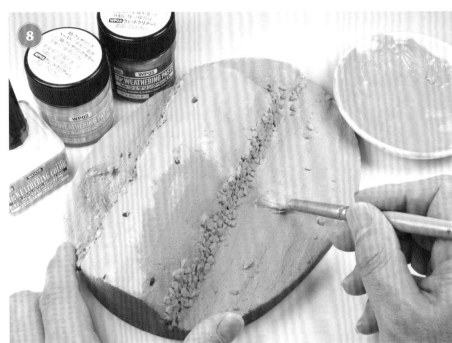

Spec column

將重點放在諾曼第的土壤顏色

聖洛
saint lo
卡昂
Caen
阿爾讓唐
Argentan
法萊斯
Falaise

諾曼第是非常適合作為戰車情景主題的地區。雖然各家廠商都推出了偏紅的大地色系塗料，但在這種塗料加點白色塗料，就能更加逼真。當然也可以將灰色的塗料調成偏紅的顏色，同樣能創造類似的效果。

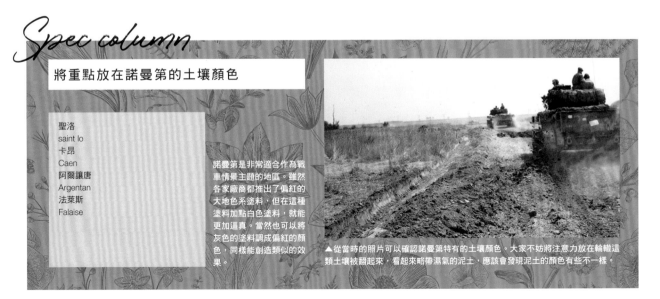

▲從當時的照片可以確認諾曼第特有的土壤顏色。大家不妨將注意力放在輪輪這類土壤被翻起來，看起來略帶濕氣的泥土，應該會發現泥土的顏色有些不一樣。

STEP

02

建構混交林區特有的地形

製作混交林區的草皮①

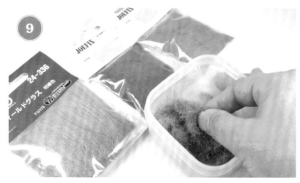

▲長在土堤表面的草皮可利用草纖維製作。一開始可先將顏色相近或長度不一的草纖維混在一起,再種到土堤表面,看起來就會比較像大自然裡的草皮。

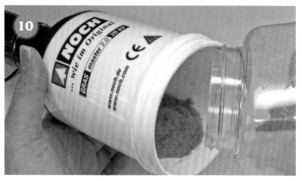

▲使用 Noch Grassmaster 這種會因為靜電而立起來的草纖維製作草皮之外,再利用 KATO 的草叢白膠固定草纖維。草叢白膠塗多一點可讓草纖維站得更挺,也比較茂密一些。上膠的重點在於大膽地塗上草叢白膠。

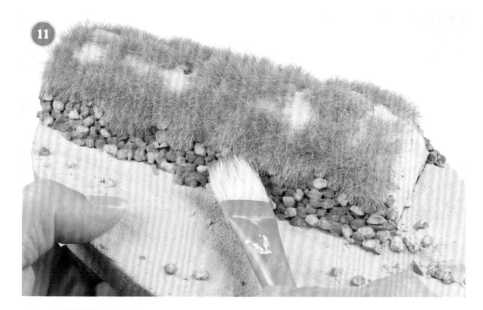

◀這就是 Grassmaster 這種草纖維立起來的樣子,不過這時候還要加工一下,比方說利用畫筆將種在斜面的草纖維往下梳。這就是讓草纖維因為自己的重量往下垂的小巧思。

MATERIAL RECOMMEND

雖然也有讓草纖維立起來的專用機器,但各家廠商都出了不同尺寸的機器,建議大家視自己的作品風格選購適當的機器。

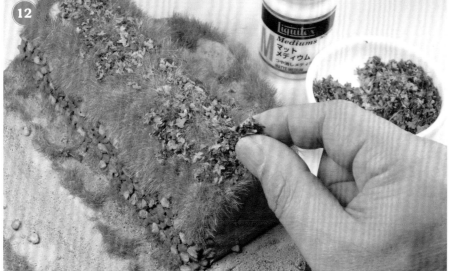

◀在土堤配置一些植生牆的落葉。能從植生牆的縫隙看到落葉是最理想的配置方式,所以建議大家使用 Joefix 的葉子素材。固定葉子的膠水可以是利用水稀釋的消光調和劑。

MATERIAL RECOMMEND

這是使用白樺木製作的種子。能平價購得是這項素材的一大魅力。

製作樹木

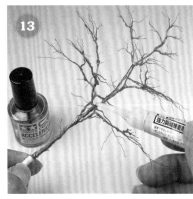

▲先將園藝鐵絲扭成樹木骨幹的形狀。這張照片是正在鐵絲折彎處塗三秒膠，進行事前處理的模樣。建議大家先在這個階段折出樹木大致的模樣。

▲利用環氧補土做出樹幹的厚度，再利用雕刻筆刀刮出樹皮的紋路。建議讓這些紋路的長度與深度不一致，看起來才會比較有變化，也相對自然。

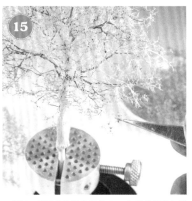

▲利用三秒膠將荷蘭乾燥花（OD）的莖部黏在樹梢的部位，接著將稍微扭曲過的荷蘭乾燥花黏在樹枝的中段，增加葉子的密度。由於最後還會黏滿葉子，所以這時候不太需要注意樹枝的形狀，而是要將注意力放在整棵樹的輪廓。

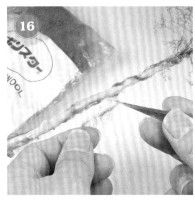

▲平野義高在製作「蝌蚪樹」這項作品的時候，曾用過營業用鋼絲棉，而這張照片是正將營業用鐵絲棉捲在樹幹，藉此製作出藤蔓纏在樹幹的模樣。使用超細的鋼絲棉就能模擬細長的藤蔓。

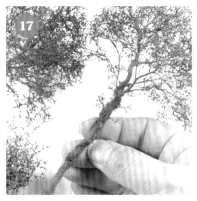

▲輕輕地將鐵絲棉纏在樹幹上，再以三秒膠固定。建議不要纏得太工整，稍微纏得有點起毛球的感覺，才能模擬藤蔓或枝葉的質感。纏好後，噴一層底漆補土作為底漆。

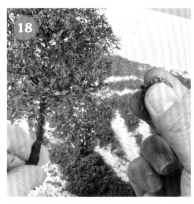

▲用畫筆在樹枝塗消光調和劑，再撒上 Noch 的樹葉，一步步替樹木增添葉子。建議大家從接近樹幹的部位開始往外黏，才會比較好黏。

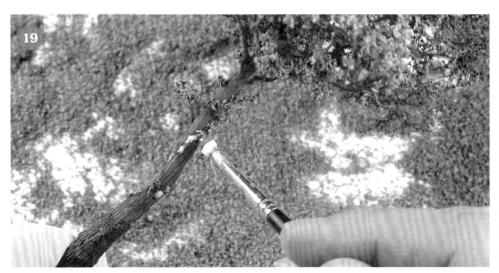

◀在纏在樹幹的鐵絲棉黏上葉子，模擬藤蔓的質感。可隨意地在鐵絲棉塗抹消光調和劑，再黏上葉子，盡可能不要黏得太工整，看起來才自然。例如將葉子往樹幹的方向黏，會比較逼真。

STEP

04

茂密的混交林區的各種植被

製作混交林區的草皮②

▲這次是以「Morisonia」這種乾燥花製作灌木。剪掉花朵之後，拆散莖部，再重新黏成樹枝向外伸展的模樣。

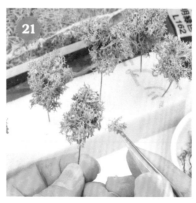

▲這次利用地衣類的材質增加附量。將剛剛的Morisonia與Noch的樹葉黏在樹枝上，看起來就很像是灌木。

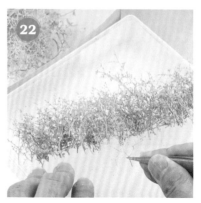

▲這次為了打造茂密的雜草，將荷蘭乾燥花的莖部綁成一束一束的樣子，接著再用三秒膠黏在一起，增加雜草的密度。

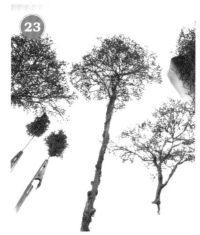

▲這次的塗裝是先噴一層黑色的底漆補土，再塗滿以TAMIYA壓克力漆的消光卡其褐色、消光卡其色、消光泥土混成的顏色。

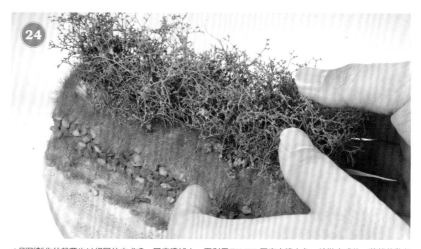

▲剛剛製作的雜草也以相同的方式噴一層底漆補土，再利用TAMIYA壓克力漆上色。塗裝完成後，將雜草黏在植生牆的土堤。配置時，要小心地黏，別讓這些雜草散開。

◀利用步驟3的Noch樹葉替灌木與雜木黏樹葉。Morisonia是較細的灌木，所以葉子比較稀疏，雜木則可利用地衣營造枝葉茂密的質感。就算使用的是相同的素材，還是可利用一些技巧黏成其他種類的植物。

MATERIAL RECOMMEND

德國製造商Noch的「樹葉」是重現樹葉的利器，而且不會像乾燥的西洋芹那樣變色，也有多種大小可以購買，是非常實用的材質。

讓地面與植被融為一體

打造地面

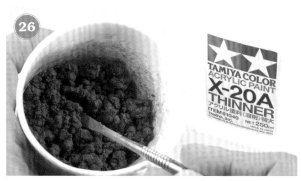

▲接著要打造大小不一的土塊，撒在崩壞的土堤剖面。製作方法就是先利用色粉調出諾曼第的土壤顏色，再與小石頭或砂粒混在一起，最後滴入壓克力稀釋液拌勻即可。

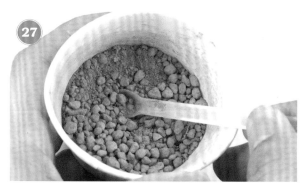

▲愈攪拌，稀釋液的成分就會愈揮發，讓色粉黏在石頭與砂子的表面，並結成一塊塊的形狀。如果沒有結塊，可再倒入稀釋液繼續攪拌，直到拌出適當大小的土塊為止。

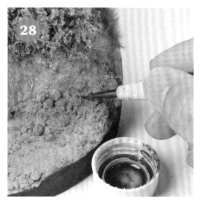

▲將土塊撒在崩壞的土堤表面，再滴入消光調和劑固定。待消光調和劑乾燥之後，抹點色粉調色。最後抹一些以油繪調色油稀釋的暗色油彩，讓土壤的顏色多點變化。

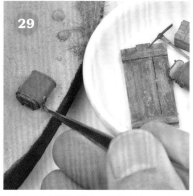

▲密度較高的植物雖然存在感強烈，但還是讓人覺得有點美中不足，所以這次的範例在路肩配置了德軍丟棄的各種裝備。這些小裝飾都是營造戰場氣氛的重點。

▲在最終收尾的階段可微調一些細節。比方說，利用鑷子在植生牆黏一些Joefix的枯草，就能提升作品的資訊密度。

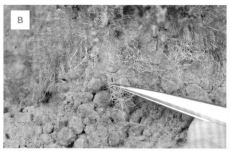

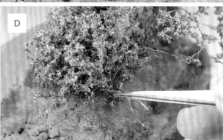

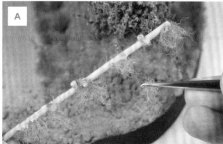

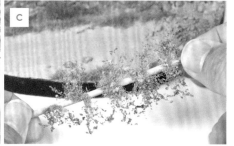

A 在前述的營業用鐵絲棉噴上Mr. Color Spray的沙黃色，重現樹根的形狀。這個樹根可黏在土堤的剖面處。

B 有時會看到車輛將土堤撞出缺口的情況，而這次就是要在這種缺口黏一些灌木的樹根。鐵絲棉能完美地重現適當大小的樹根。

C 此外，還要在鐵絲棉黏葉子，做出下方的雜草。將這些雜草黏在地面或是土堤，就能加強細節。

D 雖然土堤的剖面已經有很多東西，但可以隨意配置一些被撞斷的樹枝，例如直接插入一些自然素材的樹枝，這部分就完成了。

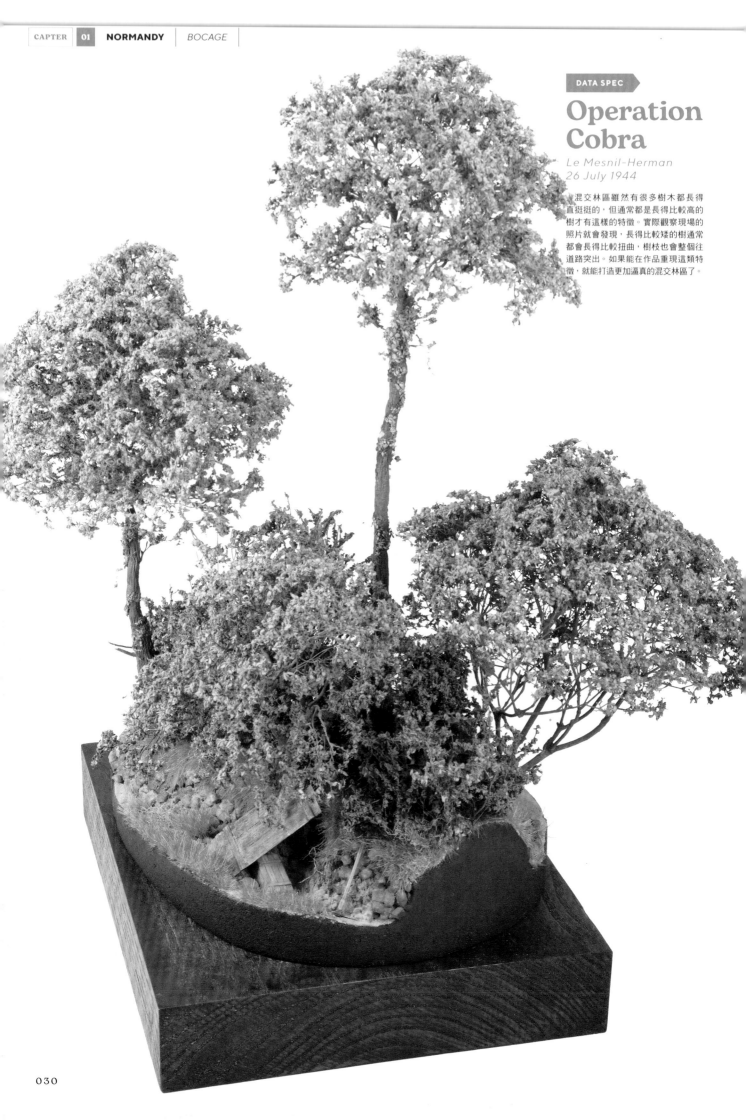

DATA SPEC ▸

Operation Cobra

Le Mesnil-Herman
26 July 1944

混交林區雖然有很多樹木都長得
直挺挺的，但通常都是長得比較高的
樹才有這樣的特徵。實際觀察現場的
照片就會發現，長得比較矮的樹通常
都會長得比較扭曲，樹枝也會整個往
道路突出。如果能在作品重現這類特
徵，就能打造更加逼真的混交林區了。

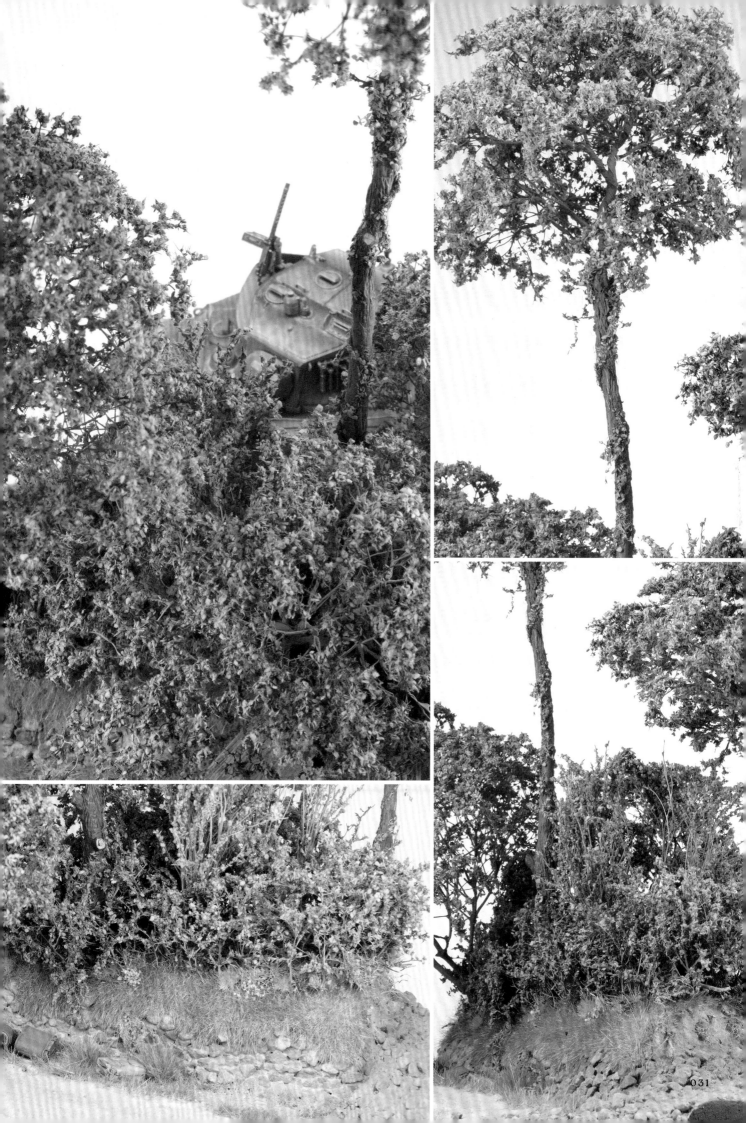

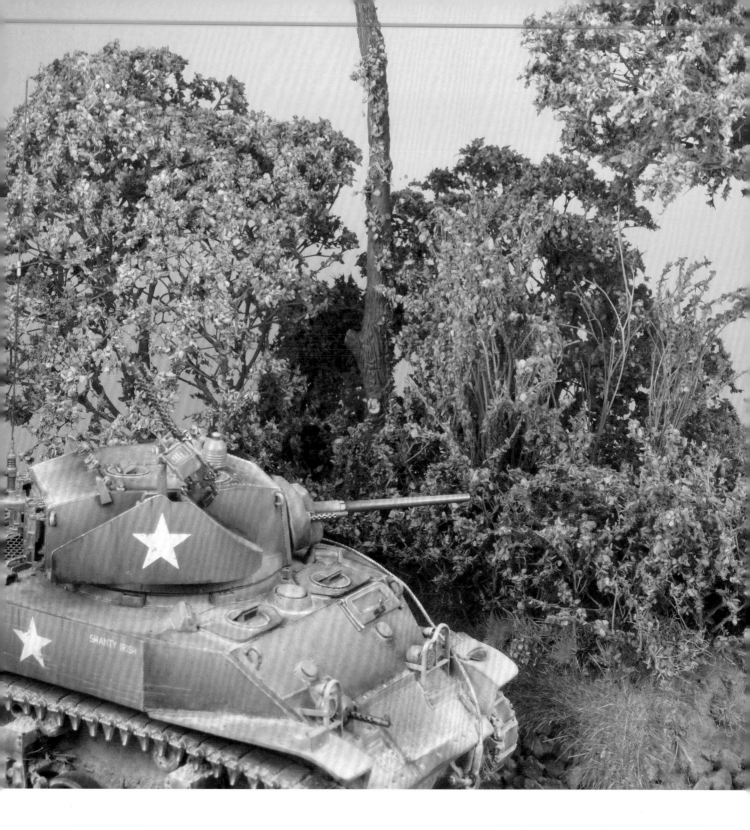

DATA SPEC

OperationCobra
Le Mesnil-Herman 26 July 1944

　諾曼第地區的土壤是在AMMO的歐洲土壤逐量調入北非的灰塵與越南土壤製作與調色的。混交林區的顏色與土壤的顏色形成鮮明的對比,也因此襯托了彼此。如果能另外配置戰車,就能讓觀眾感受到混交林區的大小與壓迫感,也能進一步營造諾曼第的氣氛。以長得較高的樹與資訊量密集的植被組成的混交林區常在展覽會吸引觀眾的注意力,也是視覺效果強烈的情景主題之一。

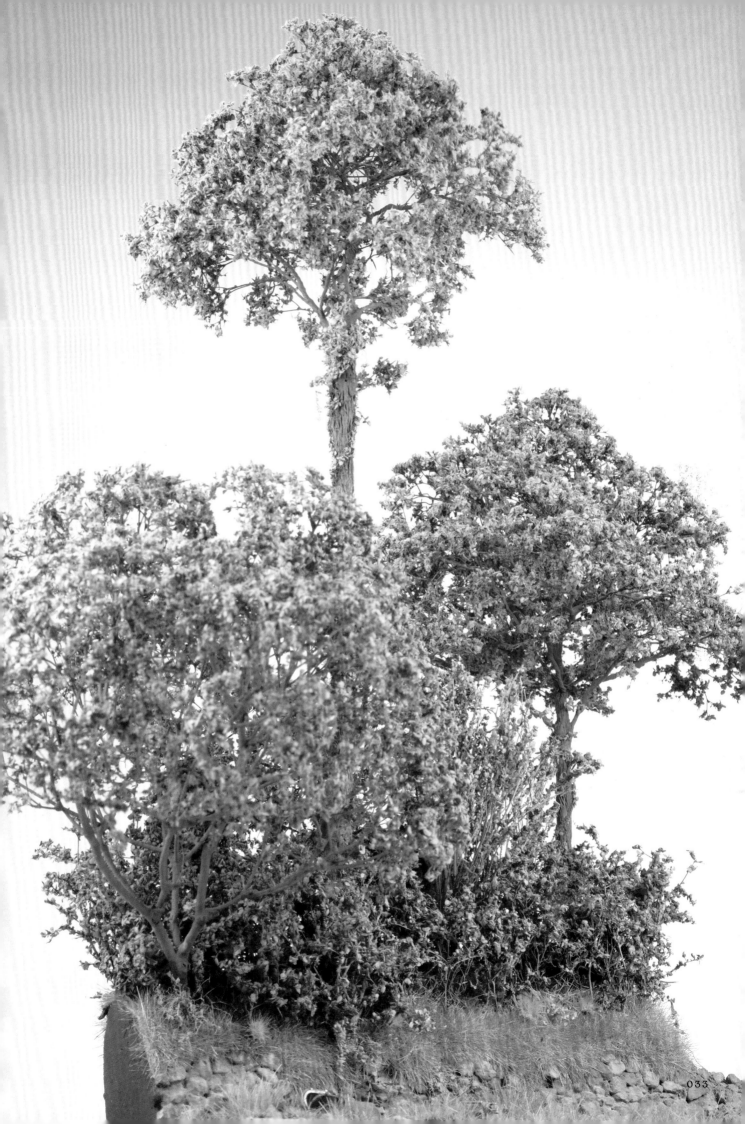

製作／木元和美

SHADE

這是於混交林區偵察，貌似不安地望著上空的兩名士兵。這項情景作品完美地縮小呈現了失去制空權的諾曼第戰役的場景。對於失去制空權的德軍來說，來自上空的轟炸機是絕對的威脅，因此諾曼第的混交林區可說是非常適合躲藏的祕密基地，也是防衛戰的最後堡壘。

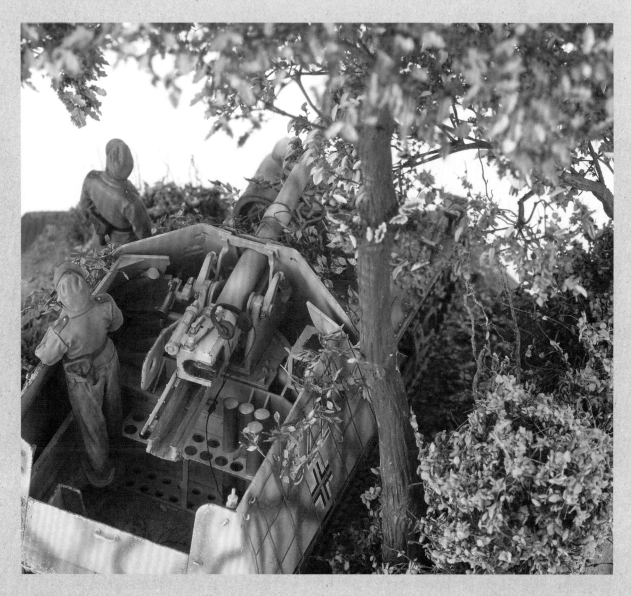

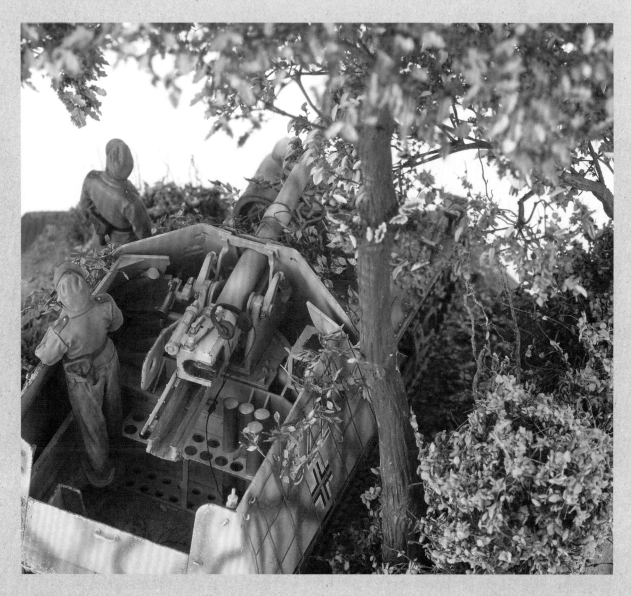

DATA SPEC ▶

Shade

Jagdpanzer Marder I
Normandy 1944

在諾曼第登陸作戰最為熾熱的時候，許多德軍會與貂鼠式自行反戰車炮躲在混交林區之中，與聯軍進行對抗，而這項情景作品便在狹窄的空間之內，完美地重現了這個場景。木元老師提到，這項情景作品之中的植被非常逼真，讓人一眼就能看出這是混交林區。為了進一步了解諾曼第當地的風景，透過網路收集了許多資訊，還根據這些資訊製作了地面，所以才能如此完美地重現了諾曼第的風景。這項情景作品有許多可看之處，例如

積在水窪裡的落葉與乾燥的地面形成了明顯的對比，長得較高的樹木與低矮的植物當然也是一種對比。

從利用園藝的包紙鐵絲製作的橡木或是利用刷除焦垢的棕刷製作的灌木，都可以看出木元老師對於挑選素材的堅持，難怪能營造如此逼真的情景。使用經典的荷蘭乾燥花打造的植被也有許多細節，才讓這項作品更接近實際的混交林區。

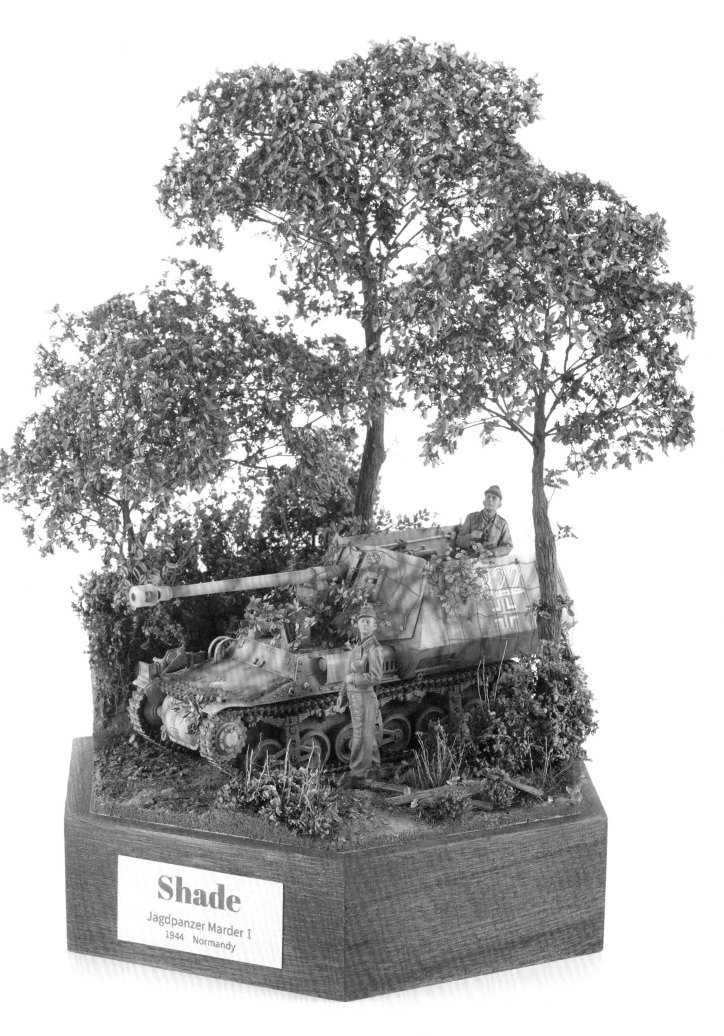

Shade

Jagdpanzer Marder I
1944 Normandy

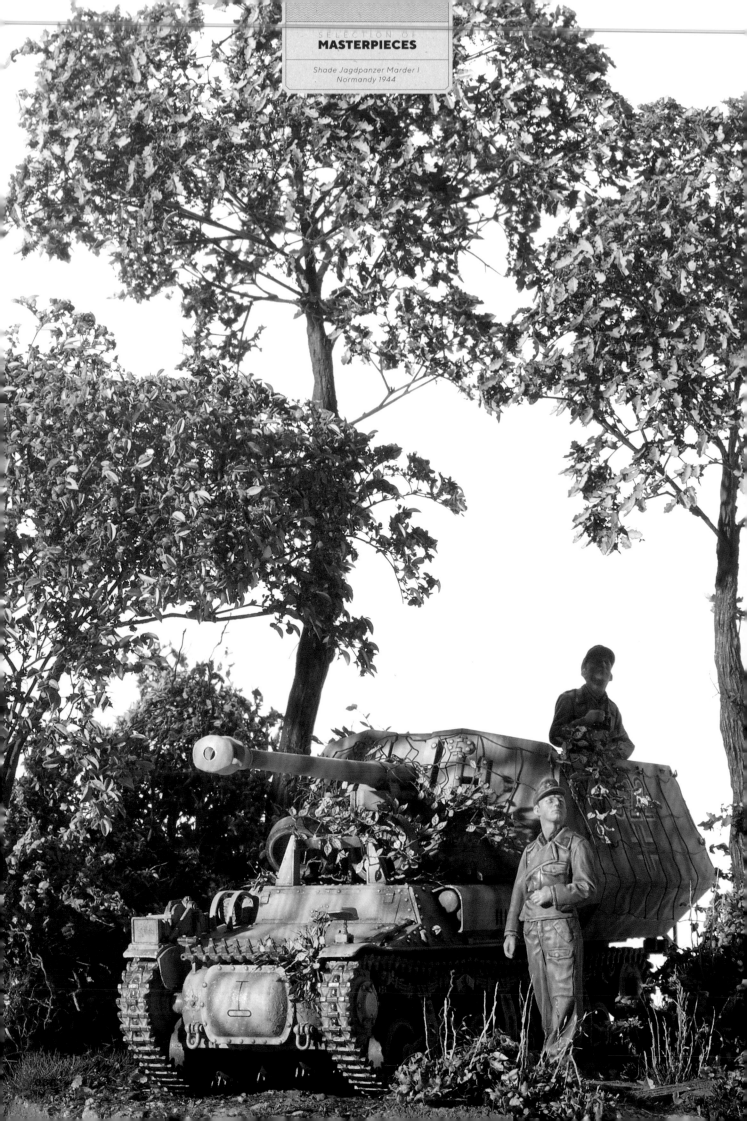

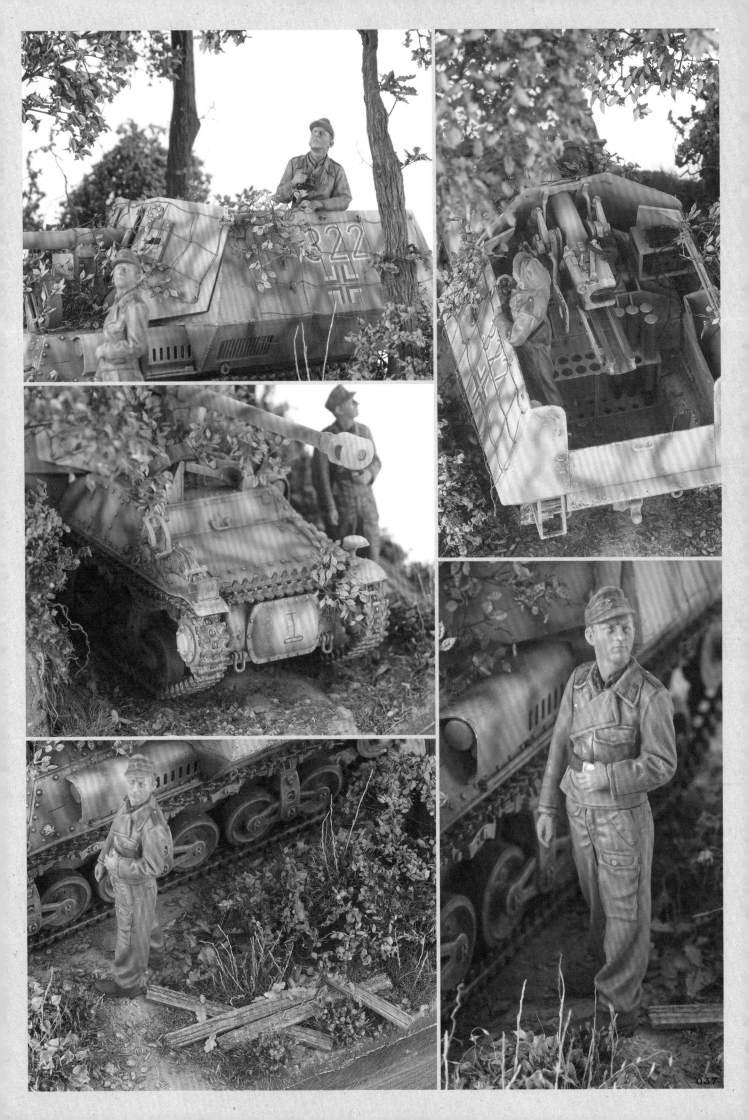

製作／木元和美

SCREAMING EAGLES

這是集木元老師樹木製作技術之大成的作品，從作品可以看到完成度令人讚嘆的樹木。除了每棵樹木都長了非常茂密的葉子之外，所有的葉子都是木元老師親手製作，而且也是一片一片親手貼在樹上的，看起來就像是等比例縮小的實物。落葉、植被的形狀與大小還有色調全部都經過精心安排，簡直與我們印象中的樹林景色完全一致。

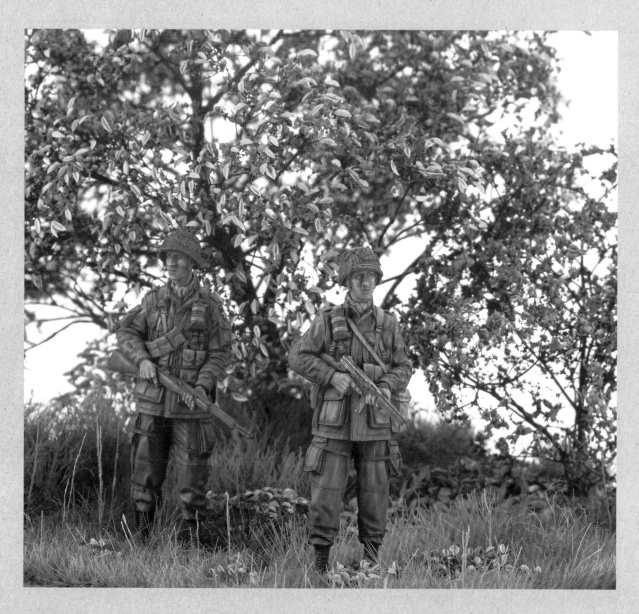

DATA SPEC

Screaming Eagles

*Operation Overlord,
Normandy 1944*

提到製作樹木，最經典的方法就是使用鐵絲、環氧補土，樹枝的部分則是使用荷蘭乾燥花，但木元老師在完成上述的步驟之後，便採用了完全不同的手法完成後續的步驟。一般來說，葉子會以消光調和劑黏貼細緻草皮的方式製作，但木元老師卻是自己製作葉子，再將一片片葉子黏在樹枝上，也就是說，利用筆刀切出比實際縮尺小一點的葉子（自製葉子的方法請參考81頁），再將切好的每片葉子黏在樹上。樹木的部分也是以相同的手法製作，所以不難想像作業量有多麼龐大。

這種以手工製作，能以假亂真的樹木可不是做完就算了，還要仿照真實的樹木，讓葉子擁有不同的色調。這與長在地面的草原一樣，必須透過塗裝的手法重現亮部，看起來才會更加自然。愈能忠實地重現大自然的一草一木，作品就愈具說服力。

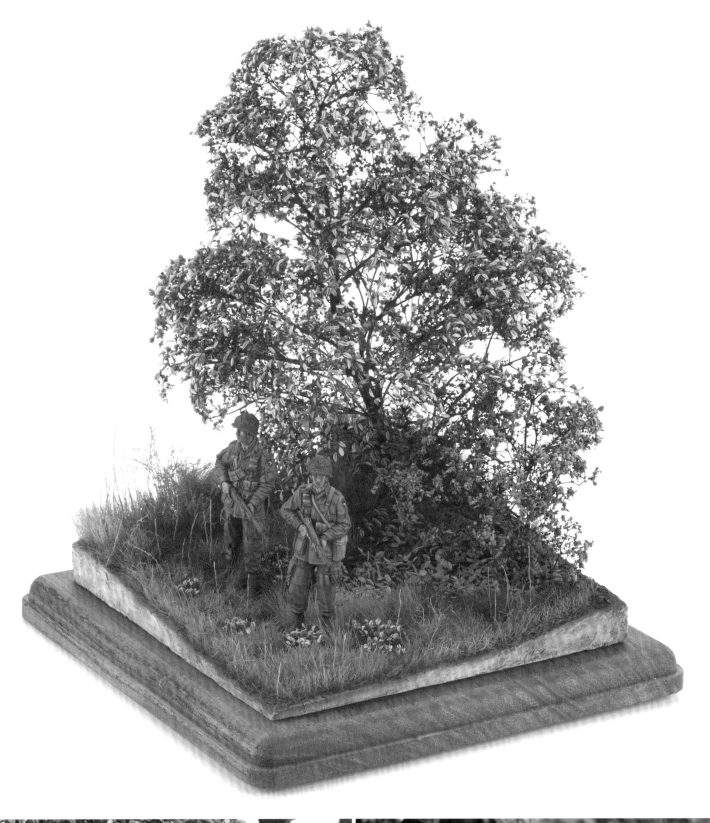

活用植株素材

這是一開始就將草針綑成一束的商品。
每一束的大小都不一樣，形狀也各有微妙的差異。
背面通常有黏著劑，所以從墊子撕下來就能直接使用。這類商品的顏色或種類也有許多選擇。

natural material

使用種植大小一致的植株素材時，祕訣就是「盡可能不規則地種植」

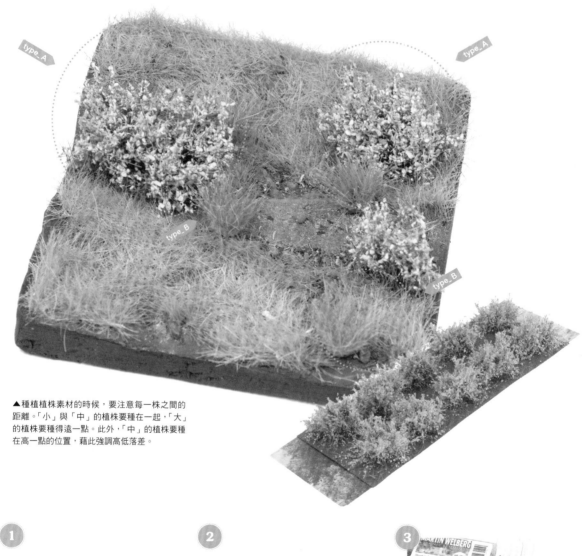

▲種植植株素材的時候，要注意每一株之間的距離。「小」與「中」的植株要種在一起，「大」的植株要種得遠一點。此外，「中」的植株要種在高一點的位置，藉此強調高低落差。

1

▲ Noch（銷售／Platz）的草叢有高度達12公釐的種類，可輕鬆地打造出茂密的草叢，省去以草針自製草叢的麻煩。

2

▲ MARTIN WELBERG的植株素材都有不同的樣貌，但大小差不多，所以全種在一起的話，會讓人覺得假假的，不太像大自然的景色。

3

▲為了解決上述的問題，可將植株素材剪成三分之一的大小，再與其他植株結合成「大」的植株素材，剩下的三分之二大小則可當成「小」的植株素材使用，沒經過任何修剪的植株素材則當成「中」的植株素材使用。可利用凝膠類型的三秒膠固定這些素材。

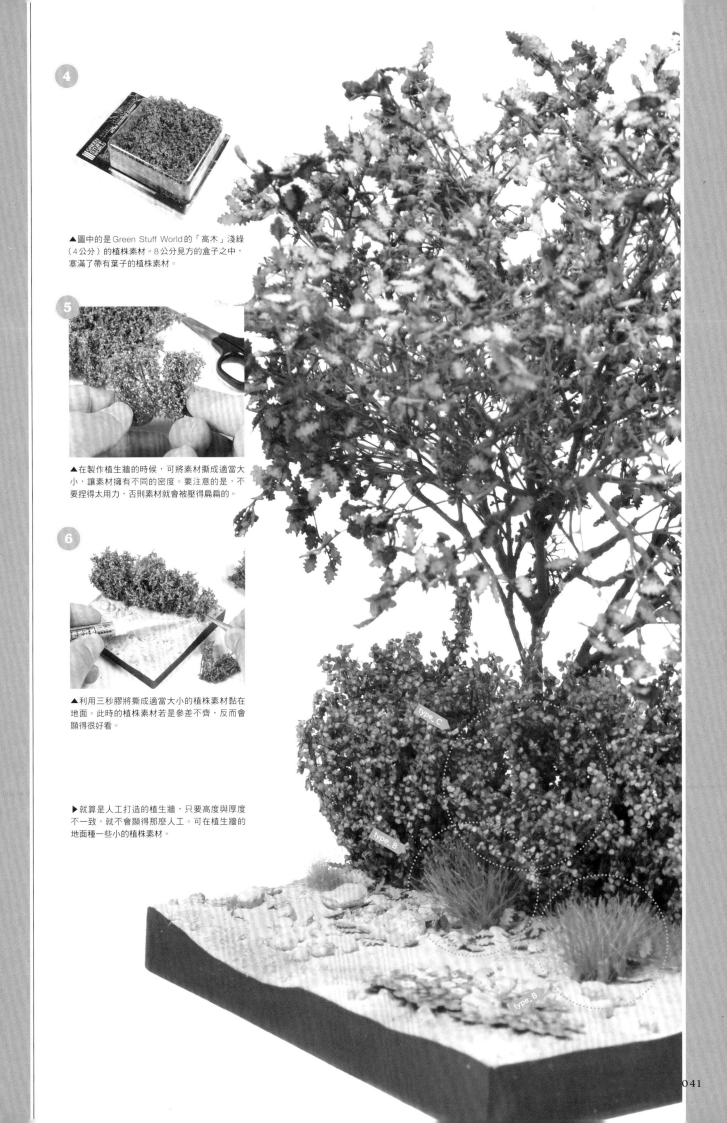

④

▲ 圖中的是 Green Stuff World 的「高木」淺綠（4公分）的植株素材。8公分見方的盒子之中，塞滿了帶有葉子的植株素材。

⑤

▲ 在製作植生牆的時候，可將素材撕成適當大小，讓素材擁有不同的密度。要注意的是，不要捏得太用力，否則素材就會被壓得扁扁的。

⑥

▲ 利用三秒膠將撕成適當大小的植株素材黏在地面。此時的植株素材若是參差不齊，反而會顯得很好看。

▶ 就算是人工打造的植生牆，只要高度與厚度不一致，就不會顯得那麼人工。可在植生牆的地面種一些小的植株素材。

type_C

type_B

type_B

here!!

🏴 *Belgium : Ardennes*　　植被：針葉林

阿登

第二次世界大戰進入後半段之後，聯軍開始攻打法國北部、比利時以及德國。寒冷地帶的植被與溫暖的諾曼第、義大利植被當然不會一樣。在微縮模型重現寒冷地帶的特色植物，觀眾就能透過這些植物，在沒有下雪的情況下意識到寒冷。

德軍在西部戰線的最後一波大攻勢

Ardennes.1944

第二次世界大戰爆發後，德軍與美軍為首的聯軍在西部戰線展開了一場又一場的激戰，而這一場場的激戰則被統稱為阿登戰役。阿登戰役又被稱為突出部之役，是德軍在一九四四年十二月到一九四五年一月於西部戰線發動的大攻勢。德軍雖然從一開始就全面進攻，但最終卻因聯軍的反擊而遭受毀滅性的打擊。這場戰役的舞台為阿登地區，如今是橫跨比利時東南部、盧森堡與法國部分領地的地區，是一處多處被森林覆蓋的高原。除了有海拔350～500公尺的丘陵綿延，氣候屬於濕涼類型，經常降雪或起霧，也常常刮大風。此外，在第二次世界大戰初期的一九四〇年，德軍也曾從這裡進攻法國。

CHECK 1　分辨相似的針葉樹的方法

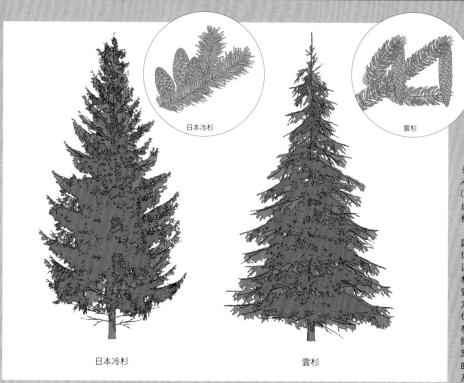

日本冷杉

雲杉

日本冷杉

雲杉

雖然針葉樹看起來都一樣，但其實分成很多種，例如松科近親的日本冷杉（冷杉屬，*Abies*），或是雲杉（雲杉屬，*Picea*）、松樹（松屬，*Pinus*）、落葉松（落葉松屬，*Larix*）。由於這些針葉樹看起來很相似，所以要在微縮模型重現這些差異是非常困難的。

日本冷杉或是雲杉這類針葉樹很常被當成聖誕樹使用，而這兩種針葉樹看起來雖然很相似，但其實可從樹形分辨。如左圖所示，雲杉這類針葉樹的樹枝是往下生長的，但是日本冷杉這類針葉樹的樹枝卻是往上生長的。此外，雲杉與日本冷杉的球果（松樹的松果），長的方向也不一樣。日本冷杉的球果是往上長的，但是雲杉的松果則是往下長的。再者，歐洲雲杉（*Picea abies*）與歐洲冷杉（*Aries alba*）則是連樹皮的顏色都不一樣，雲杉的樹皮較黑，冷杉的樹皮較白。如果能了解這些針葉樹的特徵，就能從科、屬（植物的分類單位）以及外觀辨識這些針葉樹了。

CHECK 2 歐洲雲杉（Picea abies）的森林

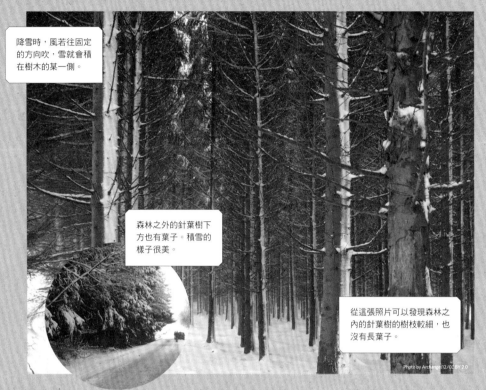

降雪時，風若往固定的方向吹，雪就會積在樹木的某一側。

森林之外的針葉樹下方也有葉子。積雪的樣子很美。

從這張照片可以發現森林之內的針葉樹的樹枝較細，也沒有長葉子。

Photo by Archangel12/CC BY 2.0

比利時南部的瓦隆地區（Wallonia）曾是阿登地區的一部分，而在這片地區之中，歐洲雲杉的森林佔地最廣（約四成），其次則是針葉樹與落葉闊葉林的混交林區（約兩成）以及橡樹林（約兩成）。而比利時北部的法蘭德斯地區（Flanders）歐洲雲杉的森林面積則相對較小（只有百分之幾而已），反倒是歐洲赤松（Pinus sylvestris）的面積較廣（約三成）。如果要透過微縮模型呈現地區的差異性，不妨利用松樹與雲杉的樹形突顯差異。

在製作針葉林的時候，最好先決定是以森林內部的景色為主，還是以森林外部的景象為主，抑或以單棵樹木的生長情況為主軸。大原則是樹葉不會在光線照不到的位置長出來。假設以森林內部的景色為主，就不會像左側的照片那樣，長出粗大的樹枝，下方的樹枝也有可能枯死，長不出半片葉子。如果能重現只有樹梢長出葉子，下方的樹枝沒有半片葉子的狀態，觀眾就能一眼看出這是在森林內部的景色。假設要以森林外部的景色為主，可試著仿照下方照片，在照得到陽光的樹枝下方黏葉子。假設要重現的是森林裡的某棵樹，就得做成雨傘閉合的形狀，因為每棵樹的樹枝會彼此干擾。不過，這棵樹若是長在相對開闊的位置，下方的樹枝就能往外延伸，整棵樹的輪廓也會長成三角形。假設做的是雲杉這種樹，原本往下長的樹枝就會往上延伸，變成弓狀。能像這樣專注在樹木輪廓的差異，也是一件很有趣的事情呢。

CHECK 3 其實阿登地區的森林有很多闊葉樹

提到阿登地區，許多人都會聯想到針葉林，但其實在自然狀態之下，也是會有落葉闊葉林出現。比利時的歐洲雲杉林與歐洲冷杉林幾乎都是人造林，很少是自然長成的。長在針葉林森床的植物會因為光線稀薄的關係，種類不如落葉闊葉林那麼多，而且通常是較為低矮的種類。最常看到的種類包含藺草科的地楊梅的近親（Luzula luzuloides），或是覆盆子（Rubus idaeus）以及蕨類植物的刺葉鱗毛蕨（Dryopteris carthusiana）。在日本也能看得到的植物則有長在歐洲雲杉林森床的白花酢漿草（Oxalis acetosella）。

穿出人造林之後，就能看到闊葉林。低矮的蕨類與藺草特別顯眼。

去到阿登森林仍可看到美國空降傘兵師團挖出來的掩蔽凹槽。

其實也可以看得到闊葉樹，但該怎麼放進微縮模型讓人很傷腦筋。

Photo by Archangel12/CC BY 2.0

製作／木元和美

ARDENNES

阿登地區 × 針葉林

樹木有時候就像是一種圖示，
能讓我們莫名地想起某個場所。
讓我們一起感受阿登地區特有的針葉樹氛圍吧。

Needle Leaved tree

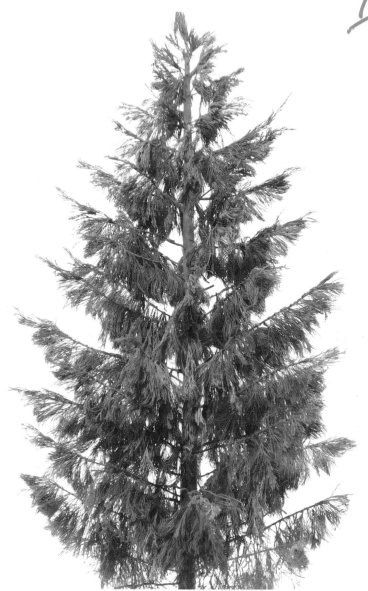

DATA SPEC ▶

Battle of the Bulge

Ardennes 1944

不知道大家聽到針葉樹的時候，腦海中會浮現什麼樣的樹木呢？我們通常會想到杉樹或松樹，但在前一節也提過，在歐洲較常見的是冷杉或歐洲雲杉。由於兩者的外觀很不一樣，所以在製作歐洲的針葉樹時，一定要特別注意這點。這次我們請木元製作了歐洲雲杉。從圖中應該可以發現樹枝與樹葉的黏法與日本的樹很不一樣對吧。高大的歐洲雲杉的樹

枝會往下垂，而這也是這種樹的特徵之一，也是與同是針葉樹的冷杉最明顯的差異。若能掌握這類特徵，就能讓這種難以重現的針葉樹更具說服力。

話說回來，前面也提過，阿登地區的歐洲雲杉都是人造林，但只有AVF模型玩家能讓人聯想到這個足以象徵阿登地區的歐洲雲杉吧。

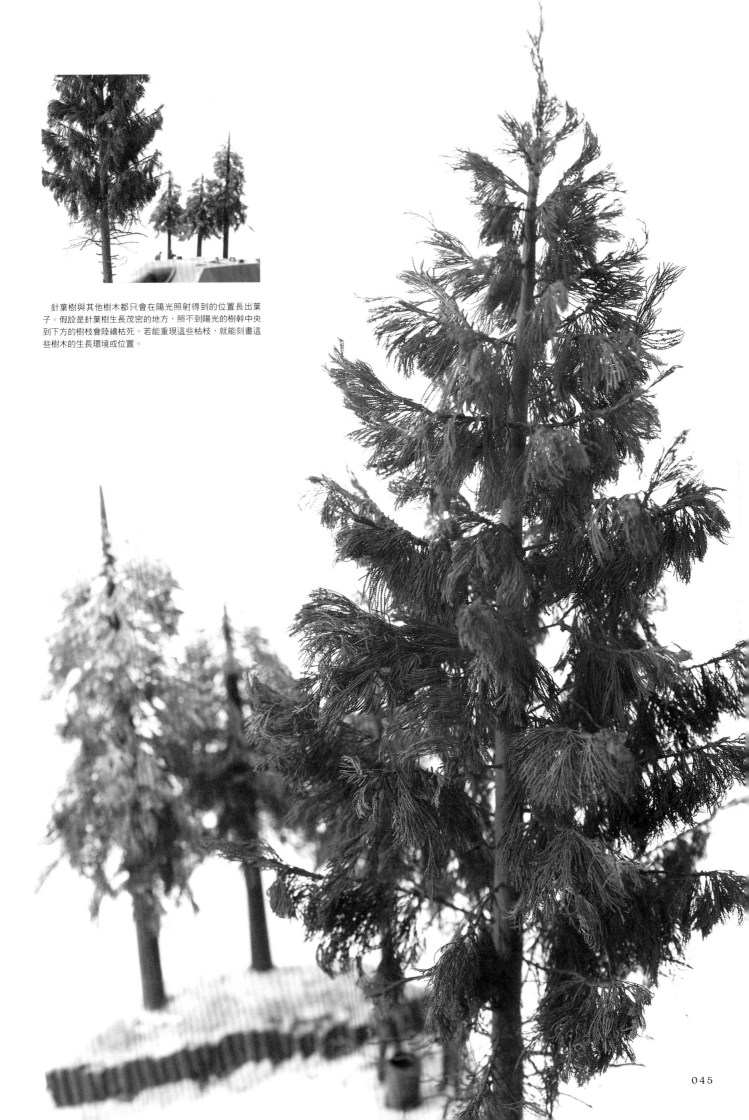

針葉樹與其他樹木都只會在陽光照射得到的位置長出葉子。假設是針葉樹生長茂密的地方，照不到陽光的樹幹中央到下方的樹枝會陸續枯死。若能重現這些枯枝，就能刻畫這些樹木的生長環境或位置。

ARDENNES × *Needle Leaved tree*
針葉林

針葉樹的形狀較為特殊，市售的素材也不那麼多，所以讓我們自行製作素材，或是利用一些既有的素材製作看看吧。完成之後，應該能讓微縮模型更具地區的特色。

STEP

01
製作針葉樹特有的錐狀樹幹

製作針葉樹的樹幹

1

▲利用模型多餘的澆道製作的樹幹可利用銼刀修整表面。樹枝可利用包紙鐵絲的＃30、＃26、0.5公釐製作。由於樹木上方的樹枝較細，樹葉較少，所以要由上而下附別使用＃30、＃26、0.5公釐的包紙鐵絲製作樹枝。

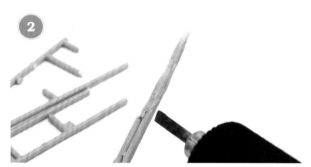

2

▲樹幹末端的部分雖然很細，但也要有一定的強度，所以可將2公釐的透明改造棒當成內芯，再利用電熱刀慢慢融化澆道，讓透明改造棒慢慢變粗。記得融化的時候，要讓樹幹保持圓形。要注意的是，如果融化得不夠徹底，或是有任何缺口或折痕，都會影響後續的步驟。

3

▲製作針葉樹的樹幹時，通常會將木棒或透明改造棒削成需要的形狀再加工，但其實要加工成需要的形狀很麻煩，而且會產生很多碎屑。這次也曾討論以園藝鐵絲製作，但與想要的結果不符，所以最終想到以澆道製作。

4

▲利用錐子在樹幹鑽出小孔，再利用三秒膠將樹枝裝在小孔上面。這項步驟本身不難，但要注意的是，不要在裝新樹枝的時候，不小心折斷其他的樹枝，而且園藝鐵絲很軟，很容易折彎，所以若是有些樹枝太礙事，可先折彎樹枝，再安裝其他的樹枝。

Spec column

各種針葉樹的樹葉素材

除了上面提到的素材以外，這裡要介紹一樣能用來製作針葉樹樹葉的替代品。光是換個素材，就能為整體的印象增添變化。

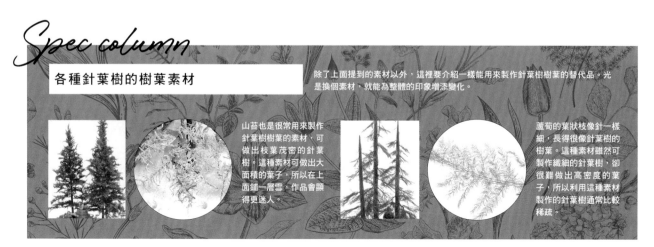

山苔也是很常用來製作針葉樹樹葉的素材，可做出枝葉茂密的針葉樹。這種素材可做出大面積的葉子，所以在上面鋪一層雪，作品會顯得更迷人。

蘆荀的葉狀枝像針一樣細，長得很像針葉樹的樹葉。這種素材雖然可製作纖細的針葉樹，卻很難做出高密度的葉子，所以利用這種素材製作的針葉樹通常比較稀疏。

製作針葉樹的葉子

▲針葉樹的種類非常多，這次要製作的是在歐洲常見的歐洲雲杉。仔細觀察歐洲雲杉之後，使用了金魚的水草（上）與JOEFIX的「綠色雜草」（下）。

MATERIAL
RECOMMEND

能重現針葉樹樹葉的情景模型素材其實比想像中來得少。要在1/35縮尺的模型重現針葉樹的樹葉雖然很難，但可利用形狀類似的素材製作，比方說，可使用JOE FIX的「綠色雜草」這種少見的針葉樹樹葉素材。市面上也有熱帶魚專用的乾燥水草。仔細一開就會發現，這些素材的葉子與針葉樹的樹葉可說是一模一樣，而且大小也很適中。這兩種素材若是洗過一遍再晾乾，會很像是同一種植物。

▲歐洲雲杉的特徵就是從樹枝往下垂的小樹枝。如果能重現植物的特徵，作品就會更加逼真。第一步先將乾燥的素材剪成適當的長度。從樹梢到樹幹的小樹枝會愈來愈粗，所以要先準備大小各異的小樹枝。

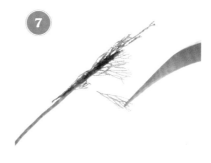

▲先將園藝鐵絲折成安裝在樹幹上的形狀，再從樹梢的部分開始黏小樹枝。為了方便黏貼，也為了節省時間，這次使用三秒膠黏小樹枝。由於是在樹梢黏貼較細的葉子，為了黏得自然一點，要將小樹枝黏成扇狀。

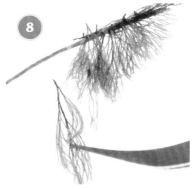

▲從樹梢開始，一步步調整小樹枝的長度。向下垂的小樹枝其實是大開大放的形狀，所以在照片的另一側也黏了相同的小樹枝。這項作品的重點在於樹枝整體的輪廓，所以小樹枝稍微突出上面也沒有關係。

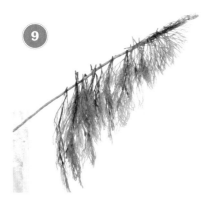

▲這是完整黏好一次小樹枝的狀態。要注意的是，樹枝雖然是斜的，但小樹枝仍然要垂直往下垂。不要一口氣製作一堆形狀相同的樹枝，而是要邊製作，邊將樹枝黏在樹幹上，讓整棵針葉樹的輪廓與大小維持理想的狀態。

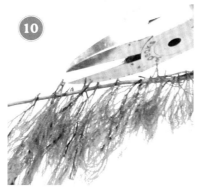

▲利用老虎鉗修剪在步驟⑧往上面突出的小樹枝。這時候沒有黏緊的小樹枝會脫落，只需要重黏一次就好。雖然之前黏小樹枝的時候，已盡可能讓三秒膠不要太明顯，但還是有可能會有漏網之魚，所以要在這時候進行處理。

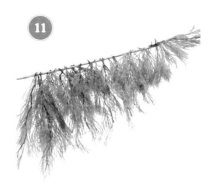

▲雖然步驟⑨已經製作了小樹枝，但這個步驟要追加一些較稀疏的小樹枝。建議大家從上方或下方觀察，試著增減小樹枝的數量，直到整個輪廓看起來符合理想。這個步驟雖然有些麻煩，但樹枝的分布方式是製作樹木的重點，所以建議大家在這個步驟多花一些心思。

STEP

03

塗裝前，先確認整棵樹的輪廓以及細節

製作針葉樹的收尾與輪廓

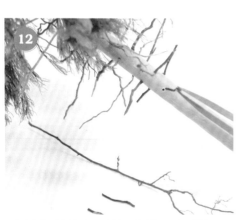

▲黏完有葉子的樹枝之後，接著要黏枯枝。這次的枯枝是利用
撿來的樹根製作，不過這種撿來的自然素材有可能會發霉或是
長蟲，所以最好先經過處理。針葉樹樹幹下方的枯枝通常很醒
目，所以追加枯枝可讓作品更加逼真。

從頭到尾做完一輪之後，確認作品的完成度。仔細觀察完成的
樹木之後，應該會發現很多修正過的部分，但在製作過程中的
樹木會黏很多形狀的樹枝，也讓人覺得沒有整體性，所以決定
修正形狀。在大自然之中，這種樹木雖然很多，但在歐洲，歐
洲雲杉與冷杉都常被當成聖誕樹使用，甚至有人認為真正的聖
誕樹就是歐洲雲杉，所以決定以聖誕樹的輪廓為藍圖，重新
修正樹枝的形狀。在製作各種樹的時候，考察了不少樹枝的
形狀，最後決定使用這種形狀的樹枝。雖然大部分的樹枝都重
做，也花了不少時間與精力，但修正之後，整棵樹的輪廓就與
印象中的一樣。即使現在已經有許多素材可以用來重現植物，
但是重現度還是比不上戰車或人偶，尤其針葉樹的葉子很難做
得逼真，所以建議大家在製作針葉樹的時候，將重點放在整體
的輪廓上。

MATERIAL
RECOMMEND

植物的根通常很分叉，所以很適合
在製作微縮模型的樹木或樹枝的時
候使用。這種形狀獨特的素材非常
有魅力，與利用鐵絲自製的素材也
完全不同，不過在使用的時候，建
議先放進熱水煮沸或消毒。

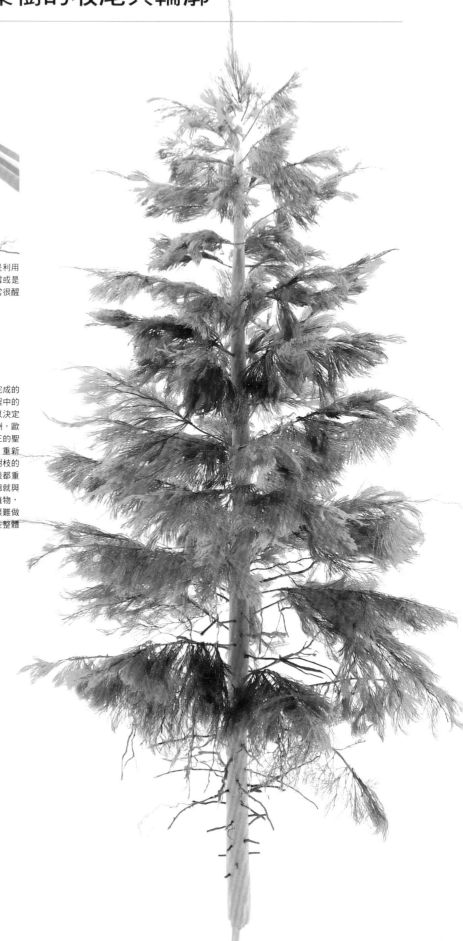

利用塗裝賦予針葉樹生命以及受損感

塗裝針葉樹的葉子

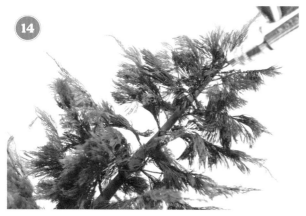

▲塗裝的步驟是在樹幹、樹枝、樹葉都黏好的情況下進行。由於歐洲雲杉的樹幹是褐色的,所以利用噴槍以及TAMIYA壓克力漆消光棕替樹幹上色,再利用舊化液原野棕調整顏色,也能以乾刷的方式刷上灰色系的顏色。

▲為了方便說明,所以照片之中才會只替一根樹枝塗裝,但其實是在樹枝黏在樹幹上的情況塗裝的。樹枝與樹幹都是利用TAMIYA壓克力漆消光棕塗裝。這種消光棕會是葉子的陰影部分,所以記得連接近根部的位置都要均勻地塗裝。

▲枯枝吊掛在樹幹上的針葉樹算是非常常見,所以若能重現這個部分,肯定能讓作品更加逼真。利用TAMIYA壓克力漆的NATO迷彩棕塗一層底漆,再利用TAMIYA壓克力漆的卡其色另外噴一層顏色,但要讓底漆稍微露出來。

▲接著要利用Mr.Weathering Color的原野棕、鏽橙色、AMMO的樹木色塗裝,替顏色增加重點。先塗裝一層淡淡的鏽橙色,讓這層顏色融入作品,再以描邊的手法塗抹原野棕。等到顏料乾燥後,再以沾取樹木色的水彩筆在作品一筆一筆畫出亮部。

▲歐洲雲杉的綠色不是鮮綠色,所以要利用TAMIYA壓克力漆的消光綠上色,要注意的是,不要塗到底漆為消光棕的樹枝。最後可利用特殊的上色方式,也就是在TAMIYA壓克力漆混入GAIANOTES的純黃色漆,再利用硝基漆稀釋劑稀釋顏色,然後在葉梢塗裝重點。

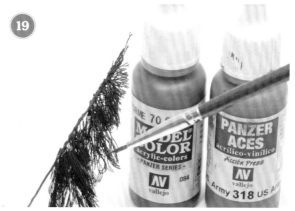

▲如果只有消光綠或調色過的綠色,綠色的層次似乎不足,所以這次利用鮮綠色提升飽和度,再利用淺綠色提升明度,利用水彩筆塗抹這兩種綠色時,記得要單點塗抹,以利營造立體感,否則塗裝的質感就會變得粗糙。

STEP

04

再次確認作品的輪廓,進一步提升完成度

修飾葉子

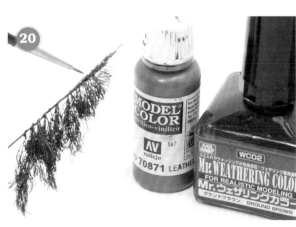

▲為了強調葉子與樹枝之間的接縫,這項作品利用水彩筆與Farejo的皮革棕在這個部分上色,再利用舊化液的原野棕塗出陰影。如此一來,就能強調樹枝與小樹枝之間的接縫,也能重現小樹枝吊掛在樹枝這種歐洲雲杉的特徵。

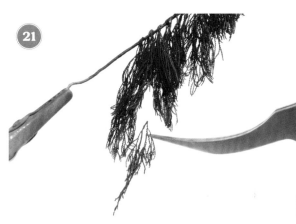

▲以三秒膠黏貼塗裝完畢的枯枝。這時候千萬不要隨便亂黏,不然整棵樹的質感會變差。在觀察怎麼黏才不會將枯枝黏得不自然之後,決定將那些比小樹枝還長的枯枝黏在小樹枝的內側。如此一來,會比黏在外側顯得更加自然,所以才依照照片的方式黏貼。

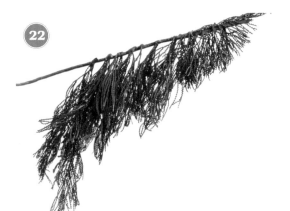

▲黏好塗裝完畢的枯枝之後,塗裝作業就完成了。如果覺得這樣還不夠完美,可試著調整塗裝的顏色。塗裝作業通常會不斷重複,而且會利用各種顏色替塗裝的結果增加層次。建議大家謹慎而小心地塗裝,直到得到理想的顏色為止。

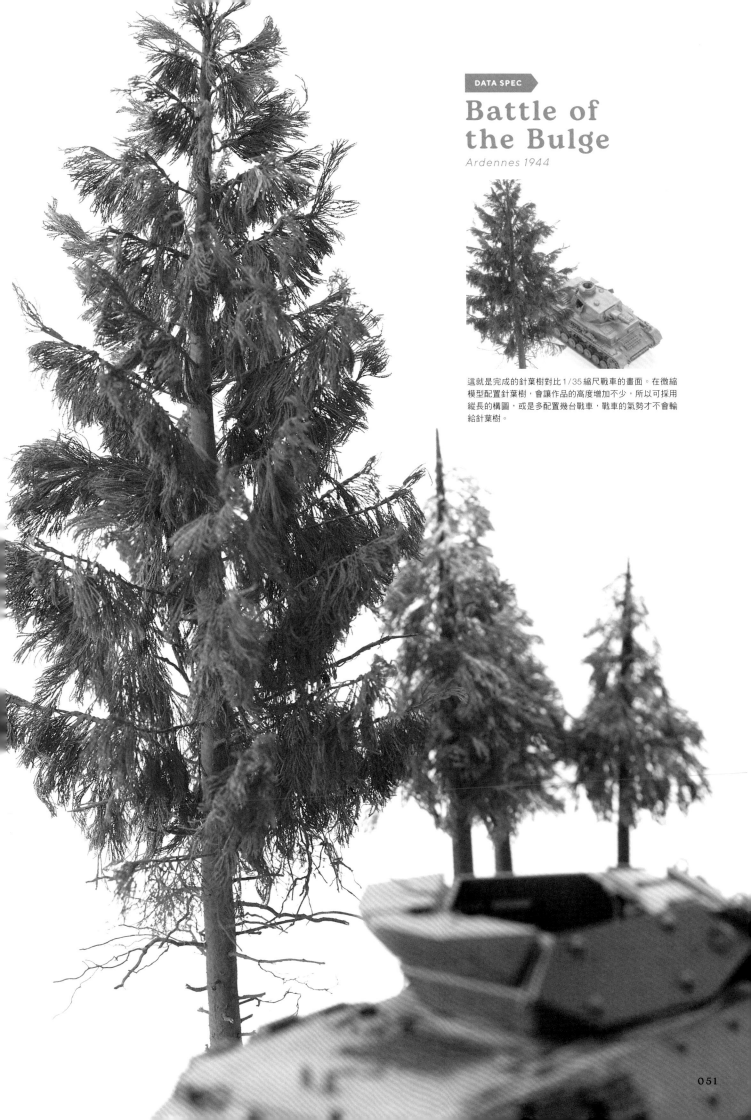

Battle of the Bulge

Ardennes 1944

這就是完成的針葉樹對比1/35縮尺戰車的畫面。在微縮模型配置針葉樹，會讓作品的高度增加不少，所以可採用縱長的構圖，或是多配置幾台戰車，戰車的氣勢才不會輸給針葉樹。

製作／Pere Pla

BEAR IN THE MUD

在製作情景作品時，往往得製作逼真的樹木。當然也得視戰場或現場狀況選擇適當的樹木，因此不妨使用市售的樹木素材，可大幅節省製作的時間與精力。市售的樹木素材通常很逼真，而且使用得當的話，還能讓作品瞬間變得更精彩。這次要介紹的就是將這類樹木素材使用到極致的範例，而這項範例則是出自 Pla 老師之手。

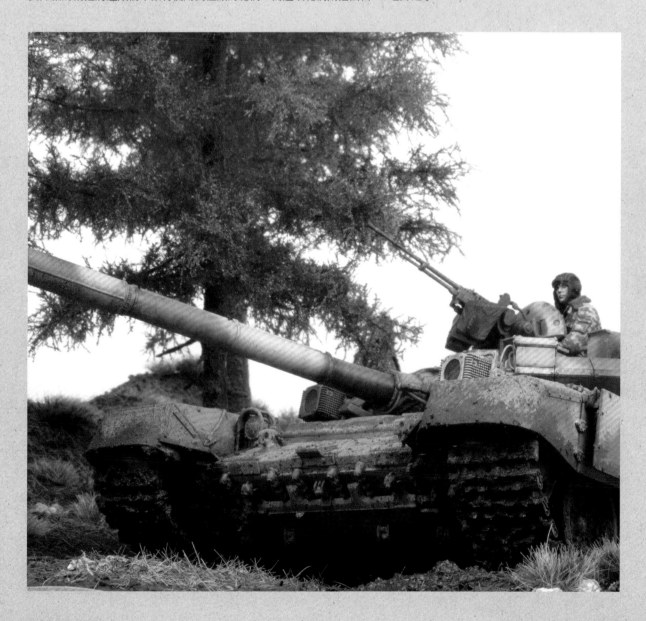

DATA SPEC

BEAR
IN THE MUD

*Crimean Peninsula
Ukraine 2014*

在情景作品使用的樹木要想多逼真就能多逼真，而且對於逼真度的講究是沒有盡頭的。在製作樹木的時候，有時需要在逼真度上妥協，但如果能買到優質的素材，就能不費力地重現樹木，也能將省下來的時間用於琢磨作品的其他部分。雖然這個範例的針葉樹是使用市售的素材製作，卻有以假亂真的質感，完全看不出來是市售的素材。本範例是以市售的素材重現烏克蘭的高大樹

木，樹木的位置都經過精心安排，而且為了讓作品的構圖更有張力，並營造高低落差，還在針葉樹之外的部分花了不少心思。略帶濕氣的泥土顏色，分層種植的草皮以及主角T-90A都恰如其分地成為作品的一部分。這項情景作品不僅配置了優質的素材，還透過這些素材賦予作品整體性。

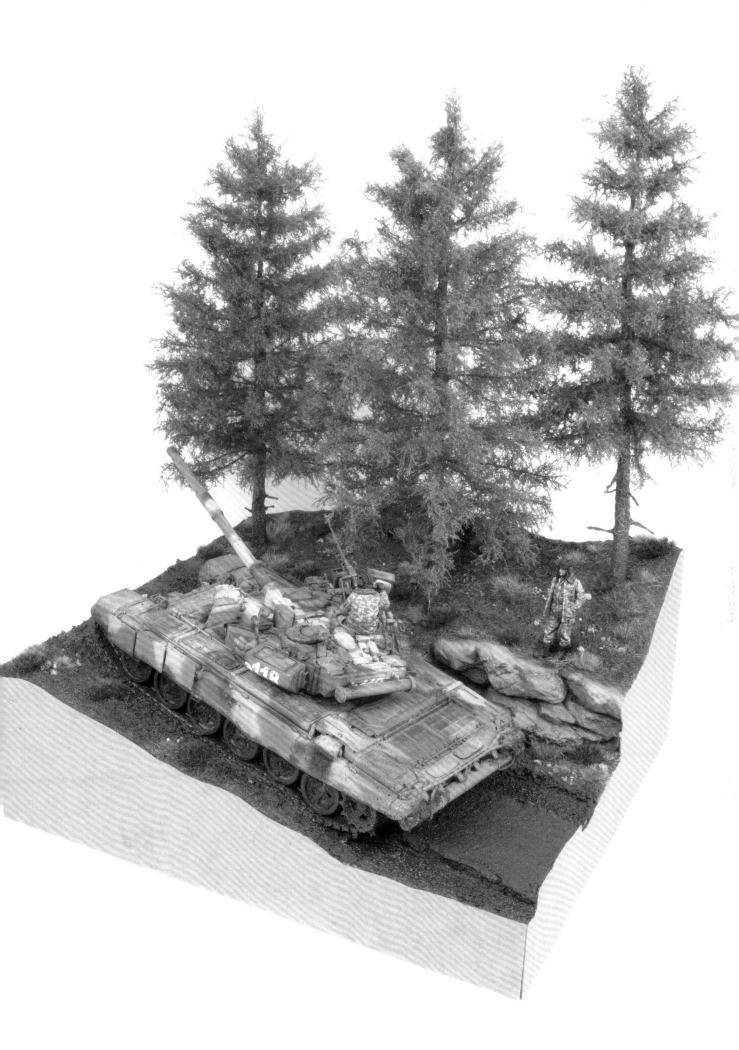

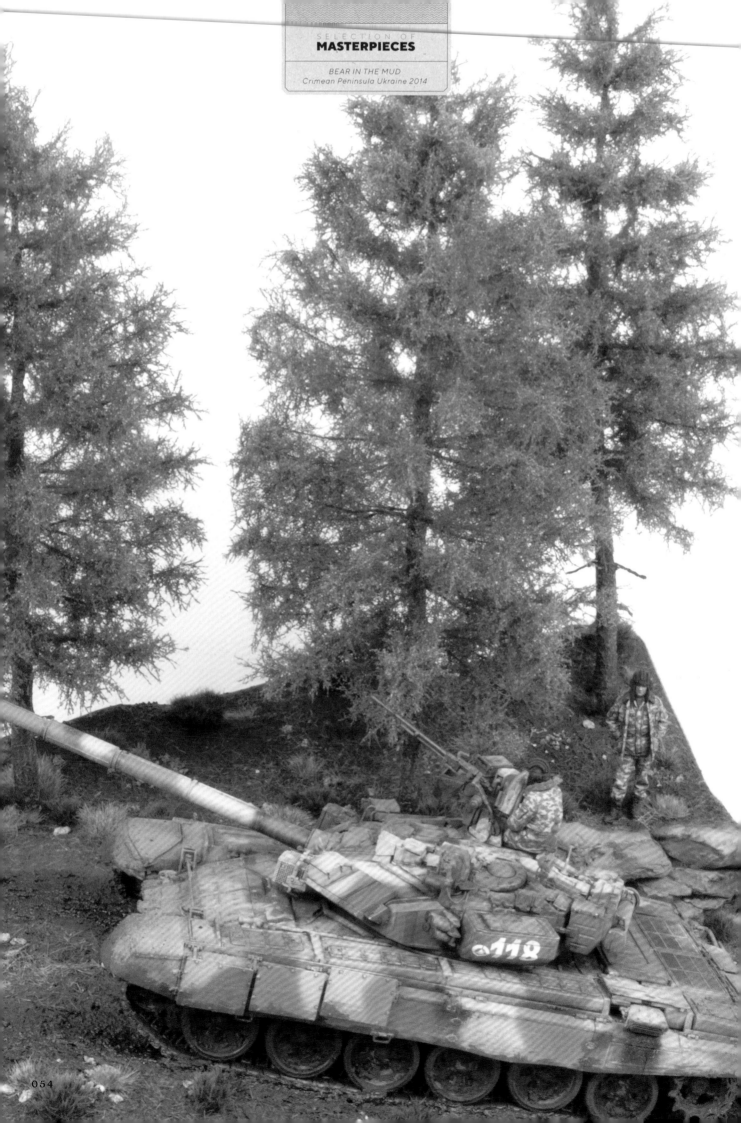

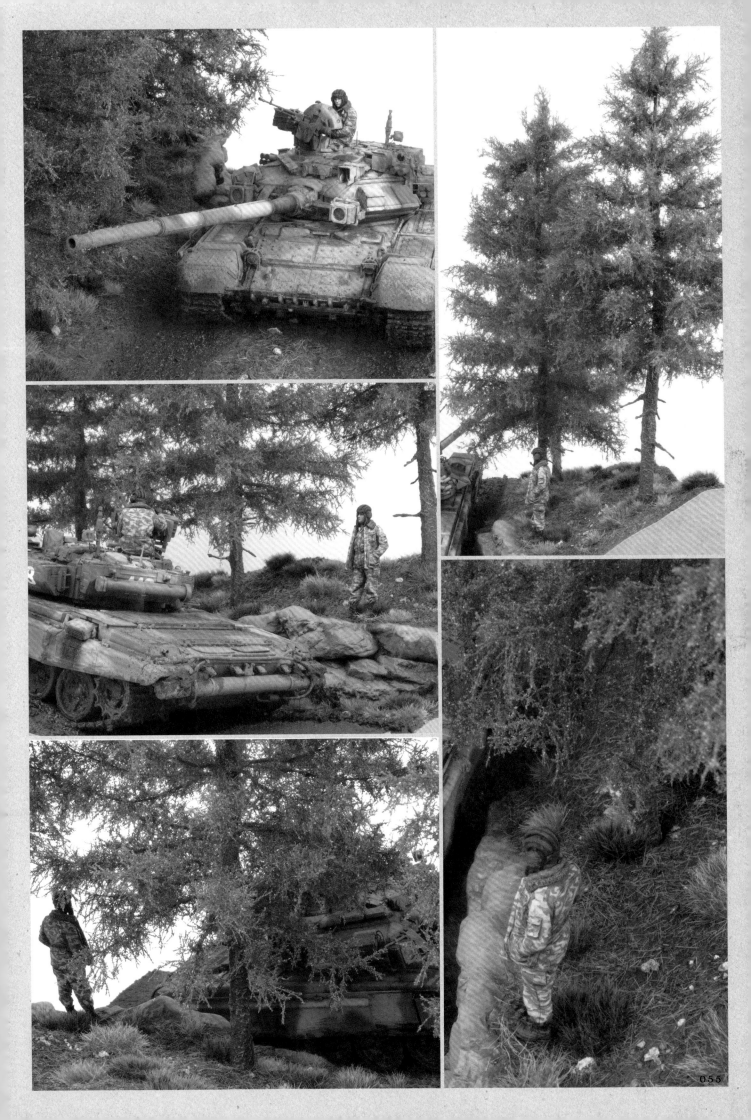

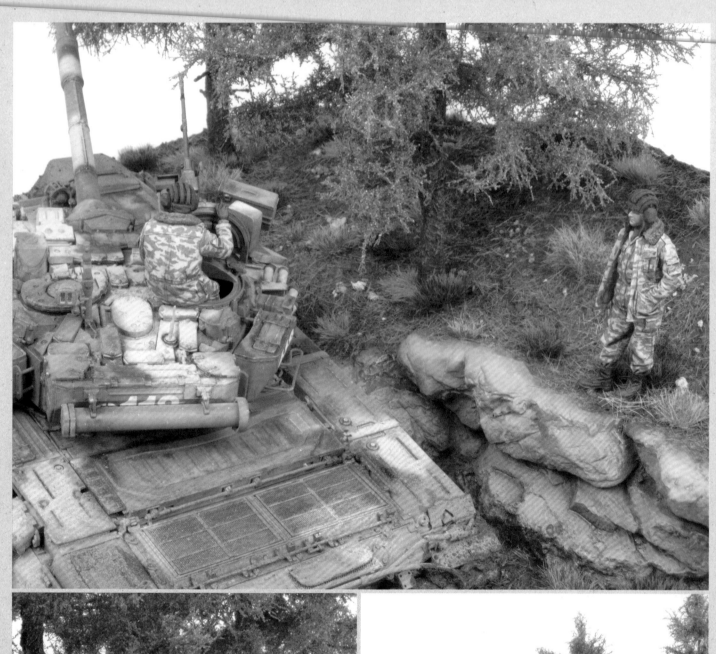

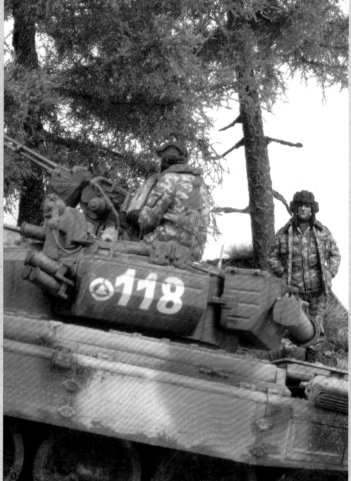

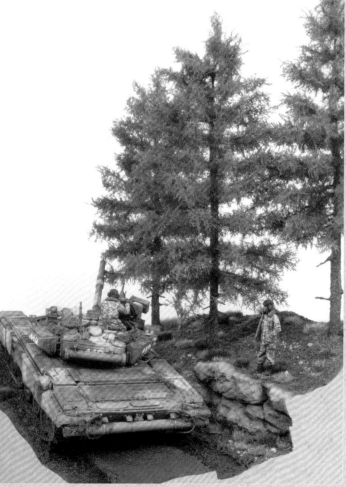

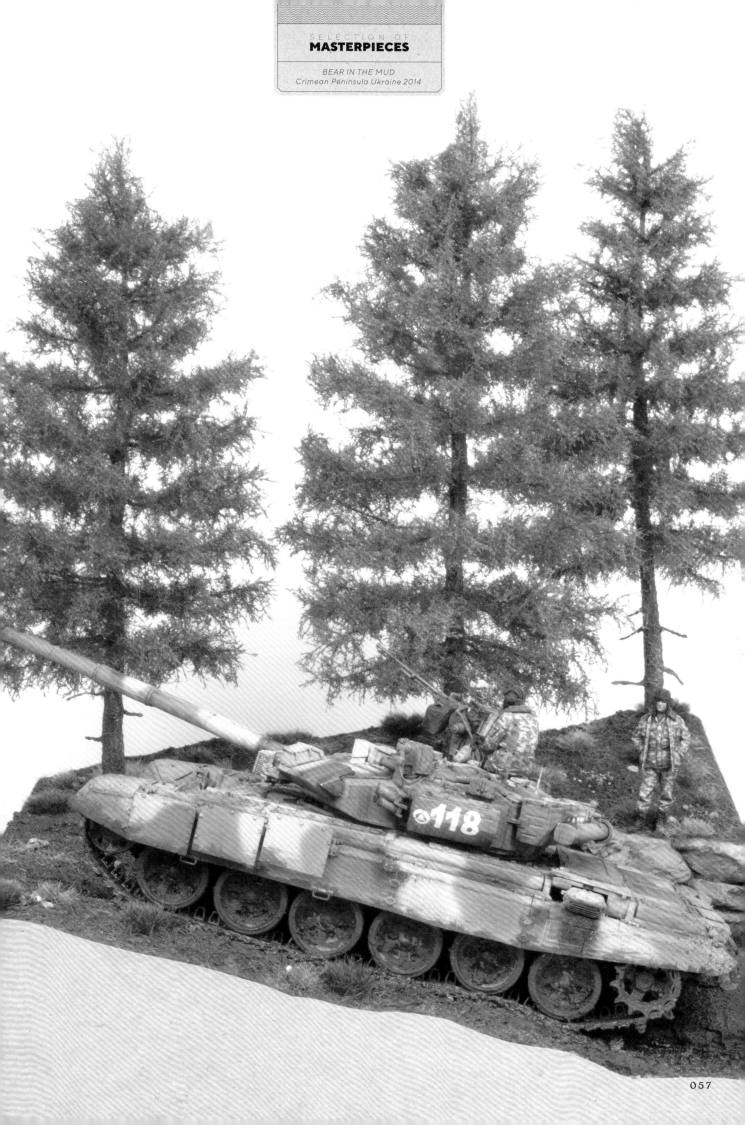

活用碎葉打洞機

碎葉打洞機是能在預先塗裝完畢的紙張打洞，藉此做出不同大小的葉子的工具。
不管是闊葉樹的葉子還是落葉樹的葉子，能製作的葉子有很多種，而且就算是種類相同的葉子，
也會因為製造商的不同而有些微的差異，建議大家掌握各種打洞機的特性再使用。

— Leaf punch —

因為可量產形狀逼真的葉子，所以能讓作品產生更多變化

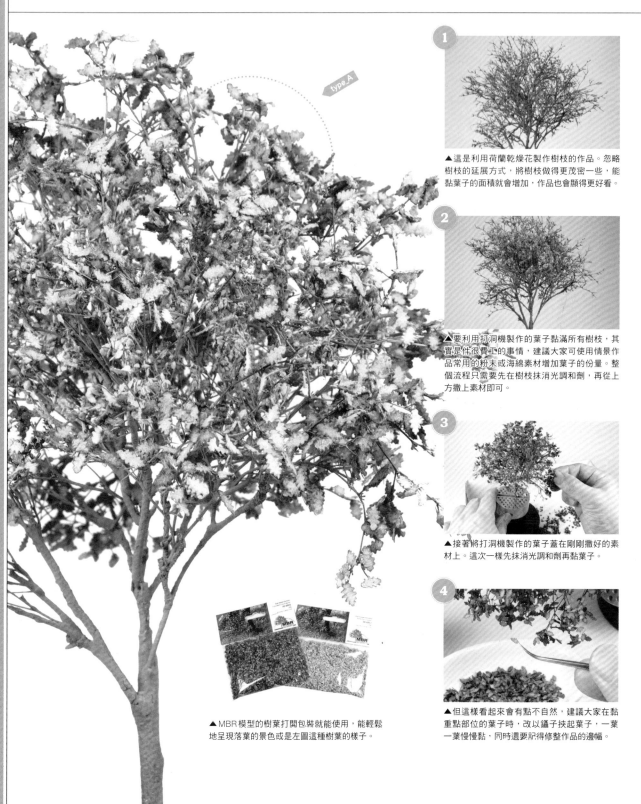

1

▲這是利用荷蘭乾燥花製作樹枝的作品。忽略樹枝的延展方式，將樹枝做得更茂密一些，能黏葉子的面積就會增加，作品也會顯得更好看。

2

▲要利用打洞機製作的葉子黏滿所有樹枝，其實是件很費工的事情，建議大家可使用情景作品常用的粉末或海綿素材增加葉子的份量。整個流程只需要先在樹枝抹消光調和劑，再從上方撒上素材即可。

3

▲接著將打洞機製作的葉子蓋在剛剛撒好的素材上。這次一樣先抹消光調和劑再黏葉子。

4

▲但這樣看起來會有點不自然，建議大家在黏重點部位的葉子時，改以鑷子挾起葉子，一葉一葉慢慢黏，同時還要記得修整作品的邊幅。

▲MBR模型的樹葉打開包裝就能使用，能輕鬆地呈現落葉的景色或是左圖這種樹葉的樣子。

⑤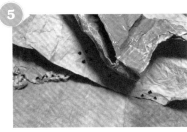

▲接著介紹以碎葉打洞機製作落葉的方法。葉子的素材是紙。如果要製作落葉，可先稍微揉皺色紙（褐色信封），讓成品更加逼真。

⑥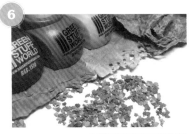

▲Green Stuff World生產的碎葉打洞機能輕鬆地量產葉子。

⑦

▲順帶一提，使用綠色色紙還能如圖量產樹葉。由於葉子的形狀有很多種，所以可依照樹木的種類製作需要的葉子。

⑧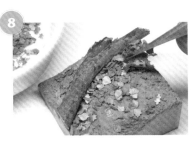

▲仿照照片的方式將葉子黏在地面之後，秋天特有的地面就完成了。使用不同顏色的葉子，以及形狀有缺損的葉子，能讓作品更加逼真。

⑨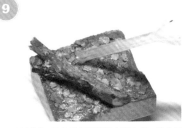

▲緩緩倒入用水稀釋過的消光調和劑，藉此固定葉子。要注意的是，別讓葉子流到不自然的位置。在消光調和劑乾燥之後，若發現有什麼不自然的地方，可試著黏上一片片葉子調整。

⑩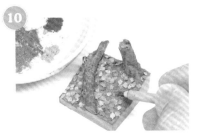

▲由於這時候的落葉有點太過鮮豔，所以撲上一點同色系的色粉，藉此整合色調。

⑪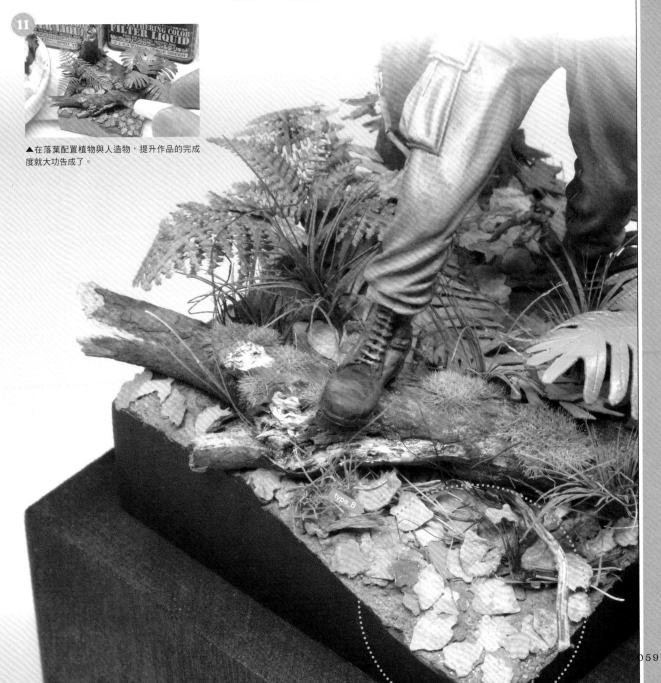

▲在落葉配置植物與人造物，提升作品的完成度就大功告成了。

type.B

活用草皮素材

現在最受注目的微縮模型草皮素材就是 MARTIN WELBERG 的產品，只要撕下來一貼，就能貼出一整面草皮，可說是非常實用的素材。話說回來，這項素材的賣點可不只是方便好用，因為這類素材擁有不同的密度、高低落差與顏色的差異，所以能創造更自然逼真的質感，讓模型玩家省去自行製作草皮的麻煩。

seet material

想利用方便實用的素材提升作品的完成度

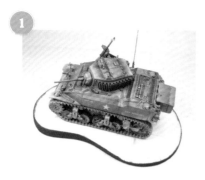

▲第一步先利用寶麗龍切出地面的基座，再決定戰車的位置。

▲本產品與傳統的草皮素材不同，下層沒有固定草皮的海綿，所以才能完美地與地面融合。

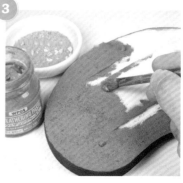

▲利用水彩筆在地面基座塗抹 Mr.Weathering 舊化膏。可先在舊化膏拌入砂子、小石頭這類素材。

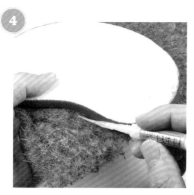

▲舊化膏乾燥之後，將草皮鋪在上面，再從側邊注入少量的三秒膠，讓草皮暫時黏在基座上。

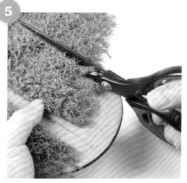

▲接著要剪掉戰車位置的草皮，這時候動作要輕一點，以免不小心移動了整張草皮，之後再於地面塗抹消光調和劑，讓草皮黏在地面。

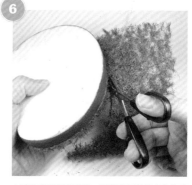

▲消光調和劑乾燥後，利用剪刀剪掉多餘的草皮。記得使用利一點的剪刀，因為草皮不太好剪。

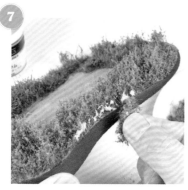

▲剪掉草皮之後，草皮的剖面雖然不醜，但如果覺得素材的纖維太過明顯，可在硬面黏一些在製作過程中黏落的海綿素材，讓草皮與地面合為一體。

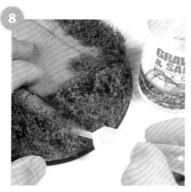

▲履帶的輾壓痕跡也可利用上個步驟的海綿素材製作。可先撒一些海綿素材，再以「砂礫和沙子固定劑」（Gravel and Sand fixer）固定。

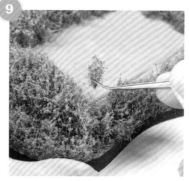

▲如果覺得有些空白處或植被不太自然，想賦予這些部分多一點變化，可撕一點多餘的草皮，再將草皮種在這些部分。如此一來，就能利用草皮的增減讓作品變得更加精彩。

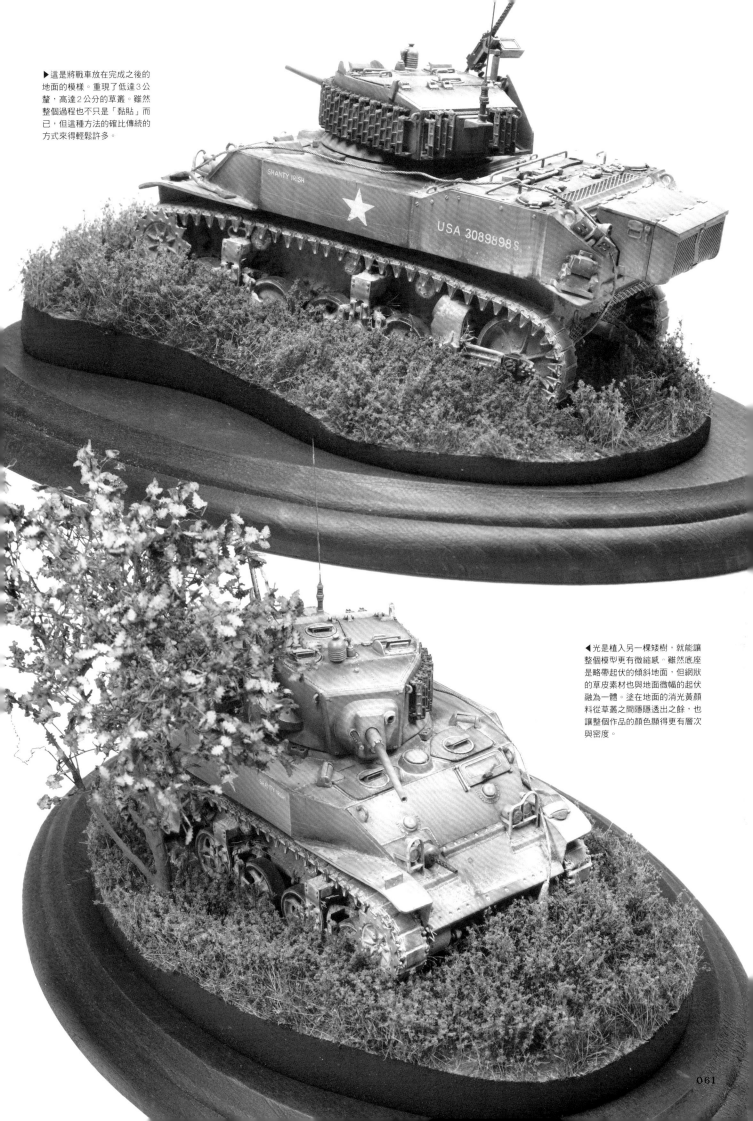

▶這是將戰車放在完成之後的地面的模樣。重現了低達3公釐，高達2公分的草叢。雖然整個過程也不只是「黏貼」而已，但這種方法的確比傳統的方式來得輕鬆許多。

SHANTY IRISH

USA 3089898 S.

◀光是植入另一棵矮樹，就能讓整個模型更有微縮感。雖然底座是略帶起伏的傾斜地面，但網狀的草皮素材也與地面微幅的起伏融為一體。塗在地面的消光黃顏料從草叢之間隱隱透出之餘，也讓整個作品的顏色顯得更有層次與密度。

SHANTY IRISH

| 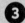 *Russia : Kursk* | 植被：草原 |

庫爾斯克

庫爾斯克會戰是第二次世界大戰著名戰役之一，也因為有德軍虎式戰車 I、T-34、KV 這類知名戰車登場，而常常被做成微縮模型，不過，若做得太過單調，會變得只剩下一片草原而已。其實就如本書所介紹的，庫爾斯克是植被生態豐富的草原。

爆發史上最大戰車會戰的大草原

Kursk.1943

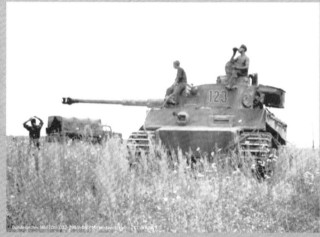

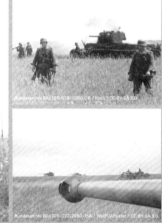

Bundesarchiv, Bild 101I-022-2949-09 / Mittelstaedt, Heinz / CC-BY-SA 3.0

Bundesarchiv, Bild 101I-078-3080-08 / Koch / CC-BY-SA 3.0

Bundesarchiv, Bild 101I-022-2950-15A / Wolff/Altvater / CC-BY-SA 3.0

在一九四三年七月至八月這段期間，德軍與蘇聯軍隊為了爭奪庫爾斯克這座位於蘇聯境內的都市而進行了一場戰車大會戰。在這場庫爾斯克會戰（德軍稱為「要塞行動」）之中，德軍與蘇聯軍隊總共出動了六千台戰車，也讓這場會戰成為史上最大、最知名的戰車會戰。在一望無際的初夏庫爾斯克大平原之中，有著連綿數千公里的反坦克壕，也這個反坦克壕也為蘇聯軍隊所撼動，德軍則因為無法如預期突破而遭受嚴重打擊，最終不得不從戰場撤退。庫爾斯克是遍布低矮丘陵與草原的乾草原地帶（steppe），從照片也可以發現，那裡有廣大的向日葵花田與無邊無際的大草原，而且土壤非常肥沃，曾是適合開發成農場或牧場的地方，但現在已開發成工業都市。

CHECK ▶ **1** 足以代表庫爾斯克草原的植物

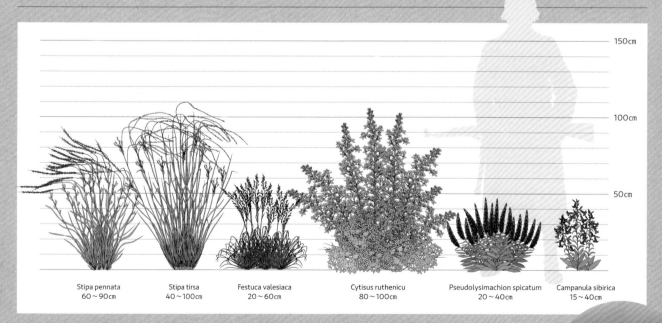

Stipa pennata 60～90cm	Stipa tirsa 40～100cm	Festuca valesiaca 20～60cm	Cytisus ruthenicu 80～100cm	Pseudolysimachion spicatum 20～40cm	Campanula sibirica 15～40cm

在此介紹六種足以代表庫爾斯克草原的植物。在製作庫爾斯克草原的縮微模型時，一定要製作的植物就是醉馬草屬的長穗醉馬草。這種植物的特徵為白色的穗尖。這片草原也有同屬的 *Stipa tirsa*，但數量不如長穗醉馬草來得多。此外，溝羊茅（*Festuca* *valesiaca*）的特徵是圓形的植株。庫爾斯克出產油菜花種子與向日葵。令人意外的是，向日葵花田大得能透過人工衛星觀察。向日葵的種子可以食用，也可用來榨油。雖然油菜花田與向日葵花出是人工打造的風景，卻也很適合作為微縮模型的題材。

> 市面上有許多 1/35 縮尺的向日葵產品，所以得耐著性子挑選，但向日葵的確是能為作品增色的素材。

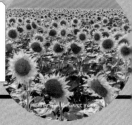

樹木零星分布的廣袤草原

庫爾斯克的氣溫與北海道的札幌相似，夏天涼爽，冬季平均氣溫為零下五度左右，可說是冷到骨子裡的溫度。由於庫爾斯克位於內陸，所以降水量只有札幌的一半左右（全年降雨量為650公釐）。即使是氣溫相同的地區，降水量較多的札幌可看到落葉闊葉林，而降水量較少的庫爾斯克則只能看到廣大的草原以及零星分布的森林。草原往往是家畜的放牧區或牧草區。要於微縮模型重現庫爾斯克的植被時，最好在廣大的草原點綴一些小面積的草原。

Photo by Shmezel/CC BY 3.0

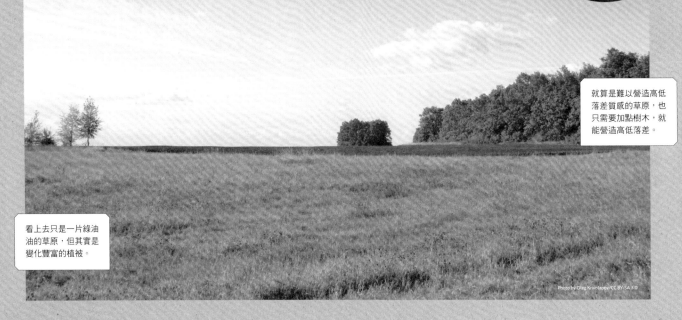

就算是難以營造高低落差質感的草原，也只需要加點樹木，就能營造高低落差。

看上去只是一片綠油油的草原，但其實是變化豐富的植被。

Photo by Oleg Krivotapov/CC BY-SA 3.0

隨風搖曳的長穗醉馬草與色彩繽紛的花草

要重現庫爾斯克的草原，當然少不了隨風搖曳的長穗醉馬草的白色花穗。除了長穗醉馬草之外，溝羊茅（*Festuca valesiaca*）也佔了一部分的面積。由於溝羊茅的植株是圓形的，所以能打造與長穗醉馬草完全不同質感的草原。也可以加入 *Bromopsis riparia* 這種雀麥近親的植物，利用它如小麥般的花穗替作品增加重點。

站在庫爾斯克的草原裡，可以看到一些鮮豔的花草與長穗醉馬草這類禾本科雜生的風景，有些花是紫色的，有些則是黃色、白色或紅色。右側照片之中的紫花是唇形科光萼青蘭屬的青蘭（*Dracocephalum ruyschiana*），以及橙花糙蘇近親的塊根糙蘇（*Phlomis tuberosa*）。這兩種植物的特徵都是分層生長的紫色花朵。其他的紫色花朵則是兔兒尾苗（*Pseudolysimachion spicatum*）或紫斑風鈴草的近親刺毛風鈴草（*Campanula sibirica*），這兩種植物的高度較高，所以相對適合放入微縮模型之中。同為大型紫色花朵的植物還有鳶尾近親的無葉鳶尾（*Iris aphylla*）。白花植物則有石竹科的 *Arenaria procera* 或香豌豆近親的 *Lathyrus pannonicus*。如果還想加入一些嬌小的植物，不妨加入春側金盞花（*Adonis vernalis*）這種黃色花朵。如果要加入一些比較特別的花朵，可加入百合科的 *Fritillaria ruthenica*，而這種植物的特徵在於如鈴鐺般向下綻放的黑色花朵。

在黑白照片之中看似單調的草原其實也很繽紛。

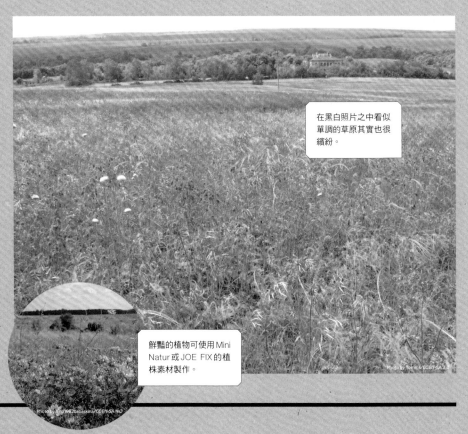

鮮豔的植物可使用 Mini Natur 或 JOE FIX 的植株素材製作。

Photo by Tomk.k/CC BY-SA 3.0

Photo by Irina1982babaskina/CC BY-SA 4.0

RUSSIA

Grass lands

製作／木元 和美

俄羅斯 × 草原

看了東部戰線或庫爾斯克會戰的記錄照片之後，
俄羅斯那廣闊草原實在令人印象深刻。
讓我們徹底剖析重現這類草原的方法吧。

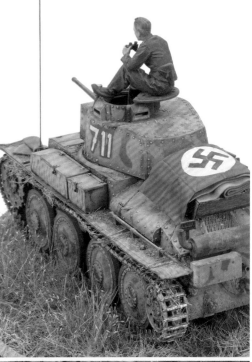

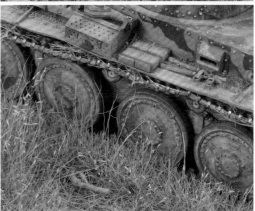

DATA SPEC

Eastern Front

Crimea Summer 1944

在草原之中靜靜佇立的迷彩38(t)戰車。雖然戰車表面的塗裝非常有個性，但從地面的協調性就能看出製作者木元老師對於植被的堅持。製作者木元老師告訴我們，重要的不是利用繁複的步驟製作，而是盡可能簡化過程，做出吸晴的植被。雖然重現每一株植物是件相當困難的工程，但如果能忠實重現這些植物，觀眾就能從草原作品感受到不同的季節，也能對作品產生共鳴。一直以來，木元老師都是從極為日常

的風景擷取靈感，木元老師也告訴我們，他總是在搭車通勤或是平日的時候，用心觀察草木變化的樣子與季節的變化。

這項作品看起來似乎是以長度相同的草製作，但其實整件作品花了不少心思，例如草的粗細不同，或是利用塗裝的手法營造了季節感。接下來就請木元老師為我們進一步說明這些技巧。

●基本上，這兩件地面作品都是以相同的步驟製作的，但兩者的觀感卻大不相同。木元老師對於植被作品的堅持之一就藏在塗裝過程之中，簡單來說，就是車輛或人偶有亮部或陰影的時候，草原也應該有對應的亮部與陰影。儘管使用的素材都差不多，但還是可以透過塗裝呈現草原的景色，而且還能搭配一些具有季節感的小道具，例如要呈現秋天的景色，可追加一些稻穗的小道具。

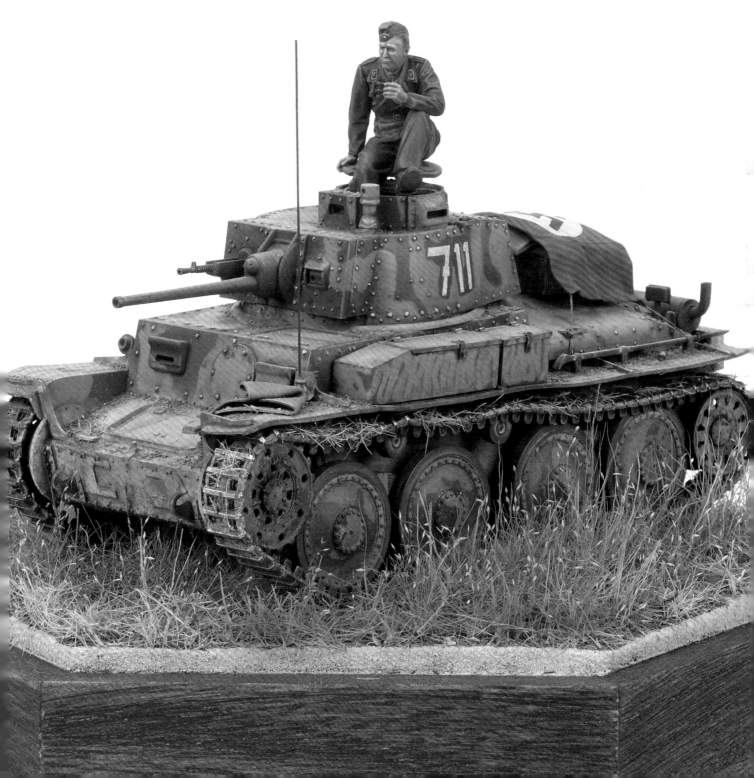

KURKS × Grasslands
製作草原

要想製作質感逼真的草原，到底要注意哪些重點？使用各式各樣的素材固然重要，但不能只是黏上素材，還要進一步修飾，才能製作出觀眾認同的植被。

STEP
01

建構草原的基礎

製作草原的底座

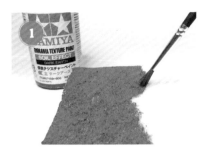

▲先將寶麗龍切成適當大小的底座，再利用水彩筆直接塗抹一層TAMIYA情景塗料。就算是直接塗在寶麗龍表面，這種情景塗料也不太會剝落。

▲接著利用消光調和劑將鐵路模型專用的情景職人素材黏在底座上，藉此呈現草根附近的枯草。枯草與枯葉是讓作品變得更自然的關鍵。

▲第一步先黏12公釐長的草針。可先在草皮的位置塗抹草叢膠水。由於是要黏比較高的草，所以要先以鉛墊圍住草皮邊緣，避免素材傾倒。

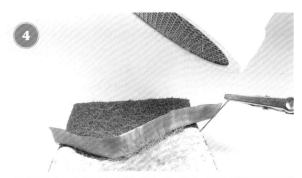

▲接著要使用Noch的草皮達人黏貼草針。前面提到，長度12公釐的草針比較難立起來，也很難呈現茂密的感覺，所以需要多撒一點，才能得到需要的質感。

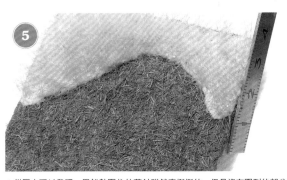

▲從圖中可以發現，用鉛墊圍住的草針雖然直挺挺的，但是沒有圍到的部分卻東倒西歪。建議大家趁著膠水還沒乾的時候，利用撥板將草扶起來。

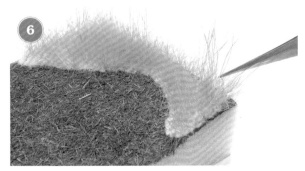

▲接著在膠水還沒乾的時候，在底座邊緣種幾株較長的草。這次使用的是飛蠅釣（利用歐美式毛針的飛蠅鉤釣魚的方式）使用的大型鹿毛（Elk Hair）。

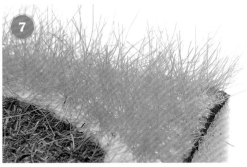

▲實際上，座底外側也有大片草原，所以這項作品也在底座的邊緣花了不少工夫處理。如果位於底座邊緣的草往外倒，作品看起來就很不逼真。建議大家在製作的時候，妥善地規劃空間，讓觀眾能想像邊界之外的草原。

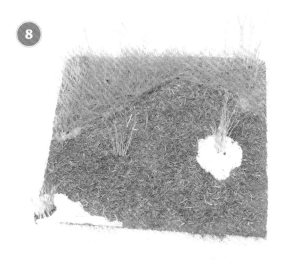

▲如果是局部長草的情況，可利用白膠黏貼鹿毛。由於後續還要在鹿毛周圍種草針，所以可先塗一層草叢膠水。

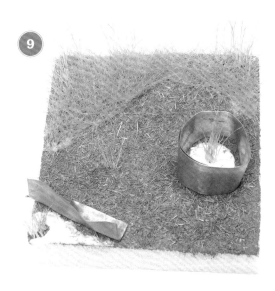

▲接著仿照步驟③的方式，在剛剛塗好的草叢膠水邊緣圍一圈鉛墊，再利用草皮達人撒一些長度12公釐的草針。先種植粗細不同的鹿毛，就能突顯各種草的特色，也能營造高低落差的感覺。

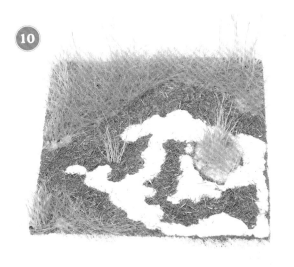

▲接著要種植較矮的草。同樣地，要先塗一層草叢膠水，但這次要隨機在不同的位置塗抹膠水，之後才能將草黏得更自然。

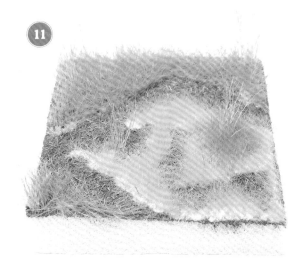

▲這次選擇的素材是高度7公釐的草針，也是利用草皮達人種植。如此一來，就能利用鹿毛、長度12公釐與7公釐的草針讓整片草原出現三段落差的高度。

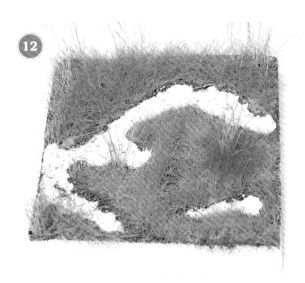

▲為了補滿草針的間隙，要在這些地方塗抹草叢膠水。如果是茂密的草叢，就得替每一寸間隙塗滿草叢膠水，如果是枯死的草叢，就可以預留一些間隙。請大家根據作品的情況以及個人喜好調整。

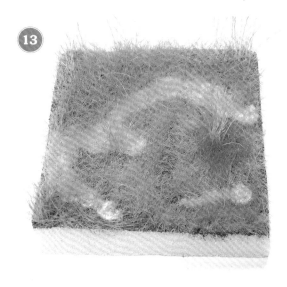

▲為了讓12公釐與7公釐的草針融為一體，要在兩邊各種一些雜草。如果一大塊面積都是相同大小的草針，看起來會很像是草皮，所以建議大家使用這個方法種植草針。

STEP

02

製作戰車模型的收尾部分

替草原的植被增添變化

▲如果要製作的是枯草叢，可在步驟⑫空出來的間隙，以 AK interactive 的「Dried Sea Grass」追加枯草。要想追加逼真的枯草，這種 Dried Sea Grass 是絕佳的法寶。

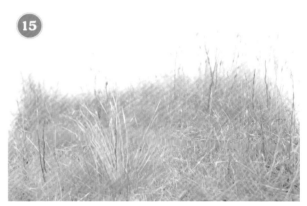

▲為了增添不同種類的植物，這次使用了 M.S Models 的彩葉系列，還從百元商店買了芒草掃把，再將掃把的鬍鬚剪下來，種在作品裡。建議將相同的植物種在一起，否則隨機亂種反而會顯得很不自然。

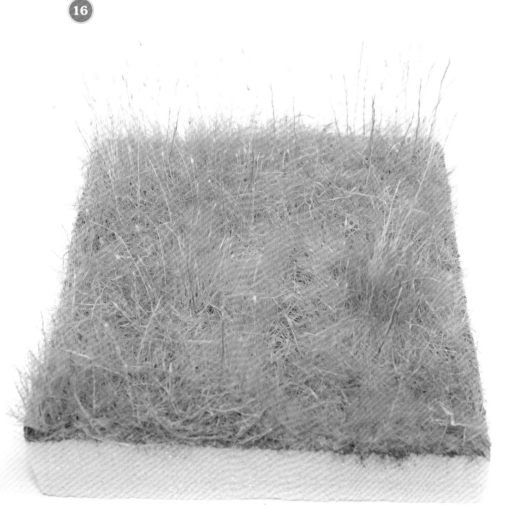

◀這是種完植物之後的狀態。接下來要進入塗裝作業，但已經不難看出草叢的高低落差、不同的植物以及枯倒的草，讓這項作品的逼真程度提升了不少。

MATERIAL RECOMMEND

AK interactive 的 Dried Sea Grass（也有 Field Grass 這個產品名稱）是能做出逼真枯草的道具。

MATERIAL RECOMMEND

M.S Models 的彩葉系列是非常推薦的自然素材。這次使用的是「出穗植物組（2）」。

以塗裝的方式分別製作兩種草原

草原的塗裝作業

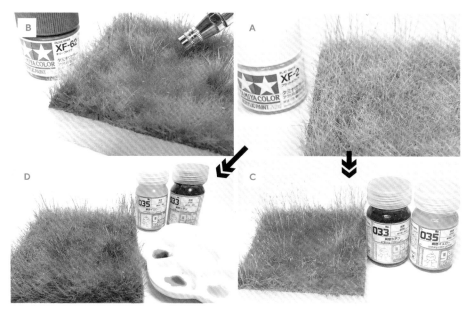

A 利用噴槍噴一層薄薄的消光白TAMIYA壓克力漆。不管要製作的是枯草叢還是翠綠的草叢，到這個部分的步驟都是一樣的，使用的也是相同顏色的草針。

B 接著要開始塗裝。草的根部是以消光橄欖褐TAMIYA壓搭力漆塗裝。雖然後續還會再修正顏色，但是先塗一層紮實的底色會比較好。

C 利用蓋亞的純黃色與純青色調出綠色後，再利用噴槍在草根附近噴出一層淡淡的綠色，這樣看起來也比較逼真。

D 翠綠草叢使用的塗料是先以蓋亞的純黃色與純青色調出深綠色，再與黃綠色調和的顏色。從A的狀態開始以深綠色上色。要想重現鮮豔的綠色，要記得只以純色的顏料調色。

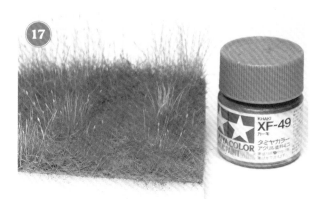

▲在上述的步驟 **C** 結束之後，可利用稀釋液稀釋卡其色TAMIYA壓克力漆，再輕輕地於整體噴一層淡淡的顏色。建議大家把噴槍的氣壓調低一點，才比較容易完成塗裝作業。

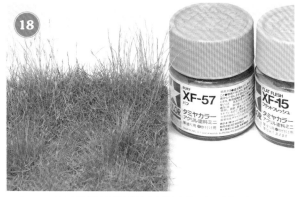

▲以TAMIYA壓克力漆的消光膚色與消光皮革調色後，利用噴槍在葉梢附近噴出顏色。這個塗裝步驟的重點在於替植被製造陰影。

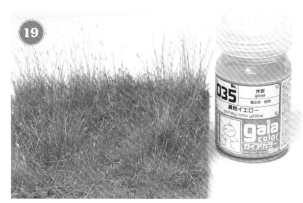

▲由於上個步驟打亮了作品的顏色，所以接著要利用極度稀釋的蓋亞純黃色覆蓋整個作品。建議大家不斷地重覆在此之前的步驟，直到結果滿意為止，不斷地嘗試，直到調出理想的色調。

▲噴出理想的顏色之後，最後以AK interactive的「WASH for Wood」塗抹草根。一樣要先極度稀釋這個顏色再塗抹，才能塗出顏色滲入草根的質感。

STEP

04

利用最後的修飾讓作品更加自然

追加植被與收尾

▲不管是枯草叢還是翠綠草叢，若只有一種顏色就會顯得很單調，所以這次要使用鹿毛在枯草叢加入綠色，或是在翠綠草叢追加枯草。範例使用的是飛蠅釣使用的埰毛器（照片之中的銀色筒狀物），剪齊鹿毛的毛尖。

▲將剪齊的鹿毛抓成一束，再利用白膠黏在改造板，做出一束束的草。建議不要做成太大一束，一束大概介於10～20根就好，以免後續難以塗裝。

▲利用P69的STEP3 D的顏料在葉梢上色，利用褐色呈現枯草的質感。蓋亞的純色顏色比較無法蓋住下方的顏色，所以濃度不足時，就只能在底色為白色的部分順利發色，但也可以利用這種特性營造透明質感。

▲利用白膠在地面種植枯草，但是數量不用太多，只要幾根就有不錯的效果。翠綠草叢的部分可以直接使用未經塗裝的鹿毛。

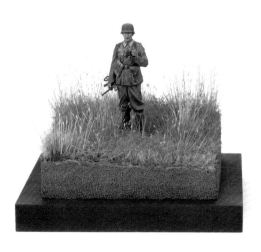

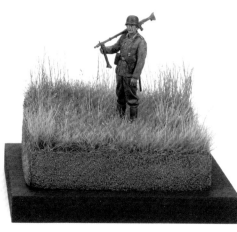

◀雖然步驟差不多，但質感卻完全不同。細膩的塗裝作業可利用植物的密度營造逼真的情景，而這種充滿季節感的塗裝效果，也能瞬間說明草原的情況。

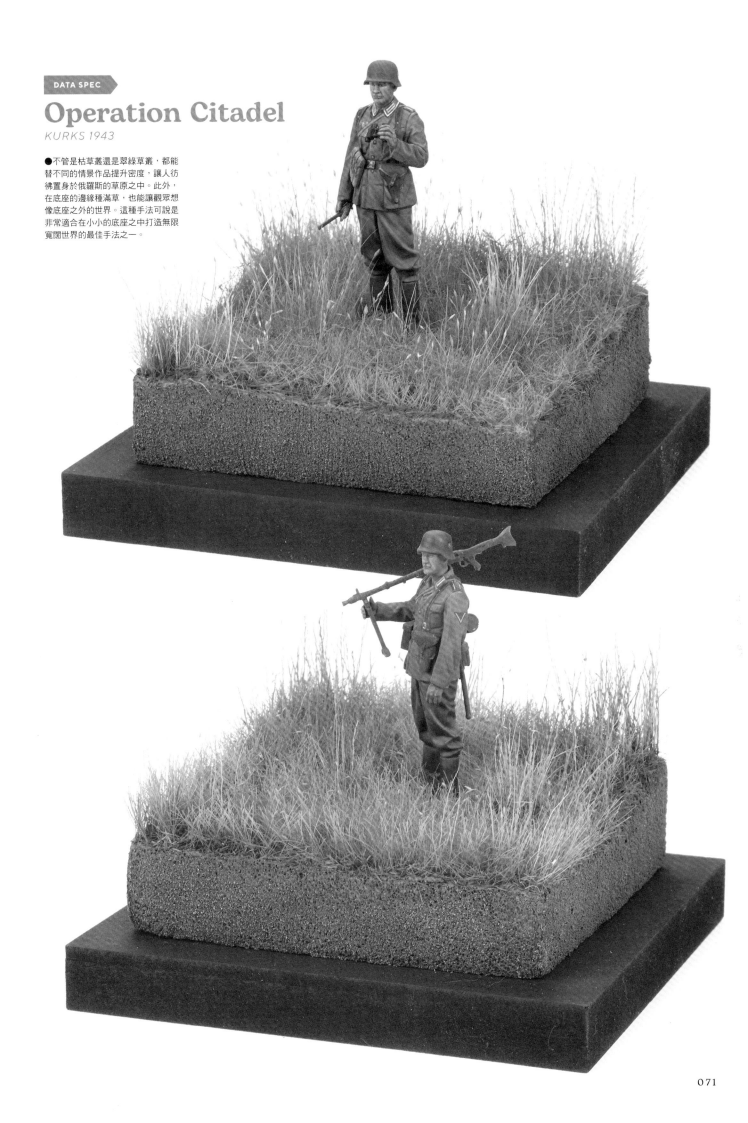

Operation Citadel
KURKS 1943

●不管是枯草叢還是翠綠草叢，都能替不同的情景作品提升密度，讓人彷彿置身於俄羅斯的草原之中。此外，在底座的邊緣種滿草，也能讓觀眾想像底座之外的世界。這種手法可說是非常適合在小小的底座之中打造無限寬闊世界的最佳手法之一。

EasternFront
Crimea Summer 1944

●這是利用相同的步驟打造的38(t)的作品。這次一樣利用
鉛墊圈出草的區塊。這項作品是在車輛的所在位置種植矮
草，並在這個位置的兩側種植較高的草，藉此讓履帶、殘留
在戰車上方的雜草與底座、戰車融為一體。

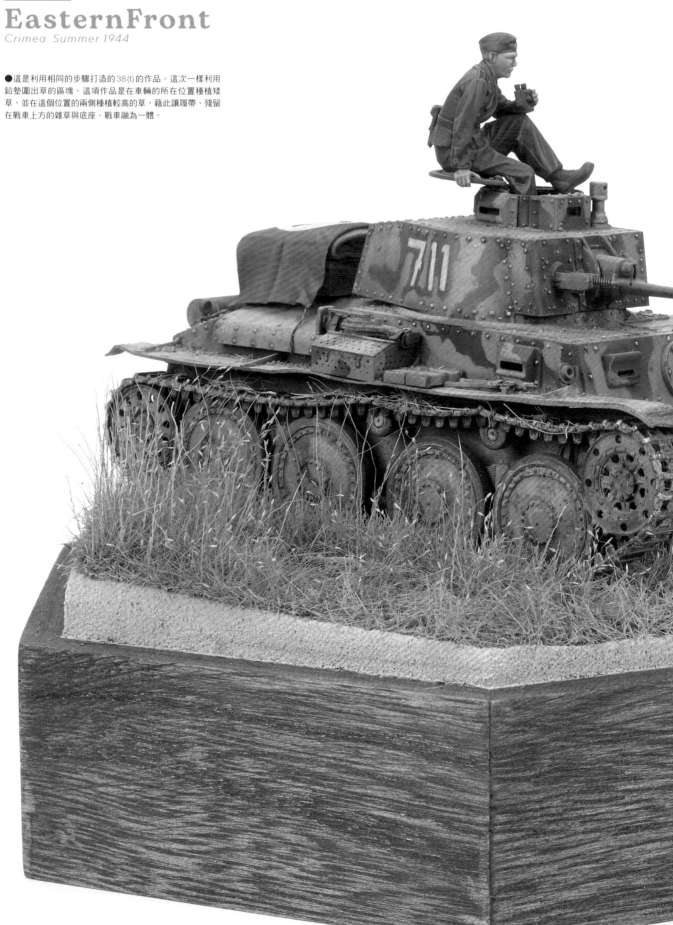

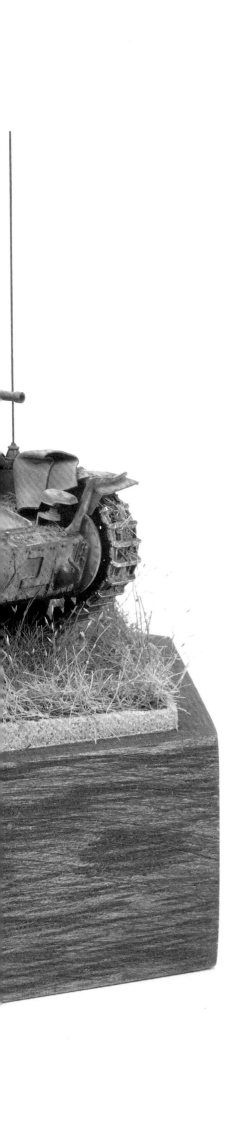
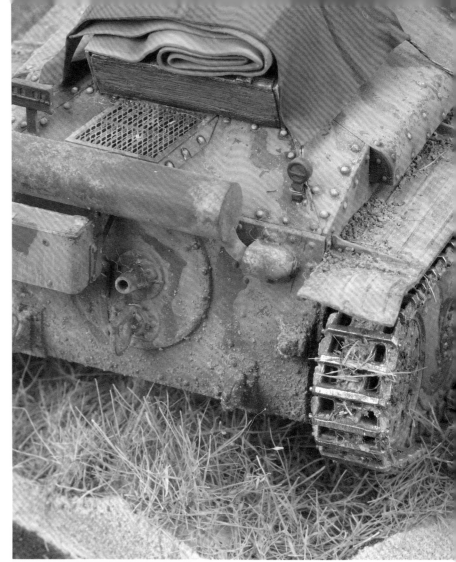
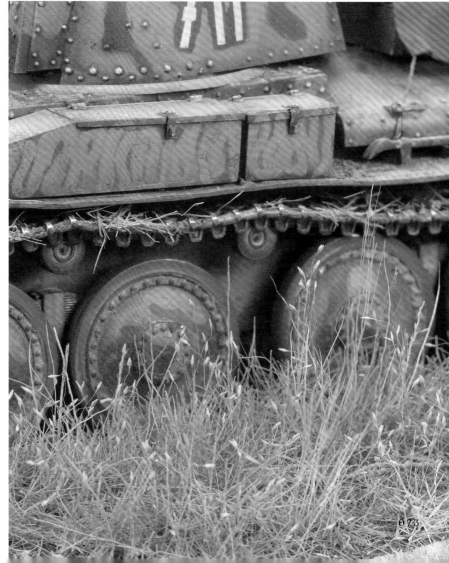

活用自然素材

再沒有比實際的草、乾燥的樹枝更逼真的自然素材了。
不過,若只是將這些素材放進微縮模型,可能不夠震撼,所以在使用上要花點心思。
有些自然素材可在公園採集,所以自然素材可說是最貼近生活的素材了。

natural material

依照微縮模型的大小選用自然素材,去除不自然的「人工感」

◀市面上有許多乾燥花以及其他種類的自然素材,除了可在模型專賣店買得到,也能在畫材店購買。這些素材往往擁有人工無法打造的形狀,所以將這些素材放入微縮模式之後,即可創造更自然的質感。使用這些素材時,可以保留原本的顏色與形狀,但也可以搭配其他的自然素材,或是選擇不同的種植方式以及塗裝方式,讓這些素材成為作品的一部分。這些自然素材真的是非常方便好用的素材啊。

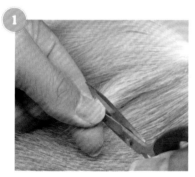

▲鹿毛的魅力在於愈到末端愈尖細的形狀,所以是用來製作蘆葦、芒草或是禾本科植物的重要法寶。第一步先利用剪刀將末端剪齊。

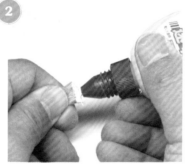

▲在切口處塗抹白膠,再直挺挺地黏在改造板上。之所以使用改造板,是因為等到白膠乾掉之後,會比較容易拔起來。

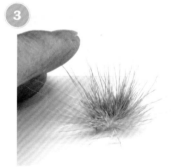

▲如果讓一整束的鹿毛直挺挺地黏在改造板上,會讓人覺得假假的,所以可利用指尖輕輕地彈鹿毛的末端,讓鹿毛放射狀地綻開。

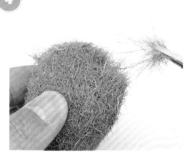

▲利用鑷子從野草素材挾出野草時,記得讓野草保持往下綻開的狀態。重覆這個步驟,將一束束的野草種在地面。

▲在野草的末端抹一點消光調和劑,在將0.1公釐的草針黏在上面,就能黏出稻穗的形狀。之後會與其他的自然素材搭配使用。

▲小巧的乾燥花雖然可以當成葉子使用,但也可以仿照片的方式,將幾根乾燥花綁在一起,再整株種在地面。

⑦ ▲以三秒膠將撕成適當大小的地衣黏在銅線上。只用三秒膠的話，可能不好黏，所以可再搭配硬化促進劑。

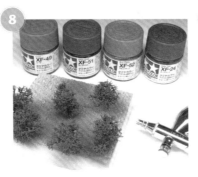

⑧ ▲利用黑色補土噴出底色後，再如照片所示，噴一層混好的樹枝顏色。大概是接近稍微明亮的消光卡其褐的色調。

⑨ ▲接著用水彩筆在要做成樹枝的地衣末端塗一層消光調和劑。要注意的是，不要塗太多，否則會黏在一塊。

⑩ ▲這次的葉子使用德國情景素材製造商「Noch」的「樹葉」。橢圓形的粒狀素材看起來就很像葉子，讓人覺得十分逼真。

⑪ ▲從剛剛的地衣上方撒「樹葉」，樹葉就只會黏在塗了消光調和劑的位置，接著要替樹枝、樹幹與葉子分別上色。

⑫ ▲各部分的素材完成後，不要急著種在地面，還是要先暫時固定在改造板上，先完成塗裝再種在地面，如此一來，地面就不會被草的顏色噴濕了。

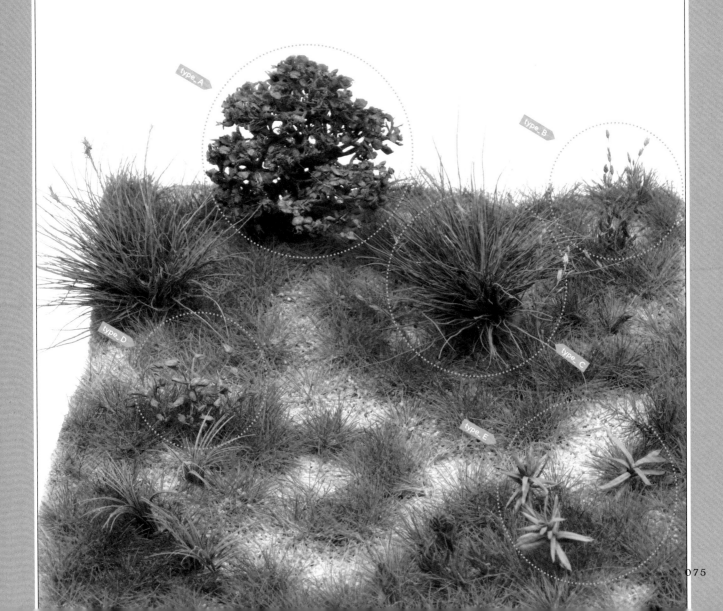

South East Asia　　　植被：叢林

東南亞

在微縮模型或疊映影像呈現越戰或大平洋戰爭的小島以及島上的叢林，肯定是很吸睛的作品。乍看之下，叢林似乎沒有任何規則，只是一片雜亂的植物，但其實還是有一定的法則與構造，只要能掌握這點，就能做出密度更高的叢林。

也是與大自然對抗的叢林戰

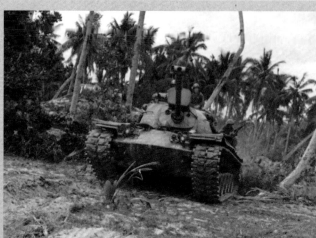

Source National Museum of Health and Medicine/CC BY 2.0

東南亞各國有不少大平洋戰爭或越戰的戰地遺址，比方說，1941 年，由日本發動的馬來亞戰役及緬甸戰役，或是 1944 年的塞班島戰役以及於 1965 年爆發，為期約 10 年的越戰，這些戰地的遺址可說是不勝枚舉。尤其是大日本帝國陸軍戰車大為活躍的塞班島戰役以及硫黃島戰役，更是因為包含了美軍的戰車而常被當成情景作品的主題。由於戰場位於熱帶～亞熱帶氣候的地區，所以最先讓人想到的就是叢林的風景吧。雖然這些地區也有四季，但雨季與乾季分明，而且潮濕的地方特別多，農業也非常發達。由各種植被與獨特土壤交織而成在地風景，具有在歐洲絕對看不到的元素，而這些個性鮮明的元素也是這片土地的特徵之一。

CHECK ▶ 1　　熱帶雨林的構造

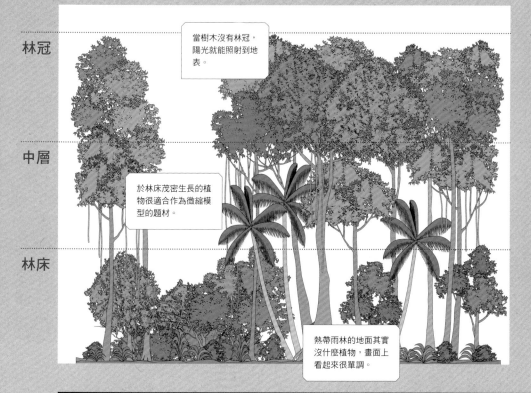

林冠

當樹木沒有林冠，陽光就能照射到地表。

中層

於林床茂密生長的植物很適合作為微縮模型的題材。

林床

熱帶雨林的地面其實沒什麼植物，畫面上看起來很單調。

聽到熱帶雨林，就會聯想到叢林對吧？叢林（Jungle）一詞源自印度中北部的印地語，指的是生長在居住地周圍，不容侵門踏戶的森林或是灌木林，或許也可形容成密林。一如上述不可侵犯的印象，叢林的確是下層植被密布的森林，但不是所有的熱帶雨林都布滿了讓人難以走近的下層植被。

一如左圖所示，在發展成熟的森林之中，大部分的陽光都會被林冠（樹冠連綿的部分）的葉子遮住，難以照到下層的部分。在成形的熱帶雨林之中，地表附近的植物通常不多，植被也不會過於濃密，所以不至於走不進去。不過，當林冠被強風侵襲而枯損，陽光就能照到下層，長出令人難以闖入的植被。

左圖是熱帶雨林在構造上的特徵，從圖中可以看到分層明確的階層構造（林冠、中層、林床），但實際走進熱帶雨林就會發現，樹木的枝葉是沿著垂直方向連續生長的，所以看不出所謂的階層構造。換言之，從灌木到林冠的枝葉都是連續的，很少會出現左圖這類空白部分。此外，熱帶雨林的樹也非常高大（25～45公尺）。

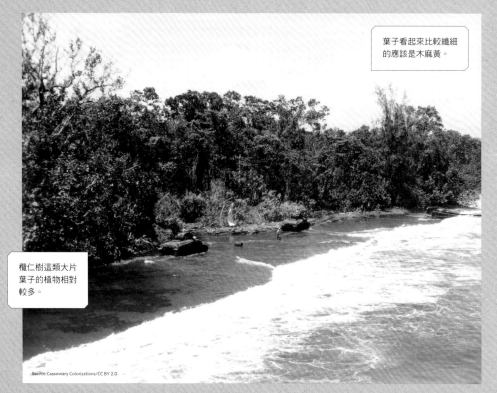

長在沙灘的可可椰子樹是足以代表熱帶地區的風景。

Photo by Alex DeCiccio/CC BY 4.0

葉子看起來比較纖細的應該是木麻黃。

欖仁樹這類大片葉子的植物相對較多。

Source: Cassowary Colorizations/CC BY 2.0.

海岸附近常因大浪與強風而受到比內陸地區更嚴重的影響，所以海岸地區很難出現如同叢林般高大的森林，通常都是下層植被較為發達的森林。

於海岸附近常見的植物包含豆科的印度紫檀（*Pterocarpus indicus*）或是水黃皮（*Millettia pinnata*）、欖仁樹的近親（*Terminalia* 屬）、露兜樹的近親（*Sararanga* 屬）、木麻黃（*Casuarina equisetifolia*）。熱帶的樹木多屬大片葉子的種類，欖仁樹的葉子也的確比較大，形狀也很有特色（樹枝會呈水平延展），所以或許比較容易做成模型。木麻黃則屬於長得較高的樹木，但葉子卻如木賊這種植物般纖細。露兜樹近親的特徵則是皮狀的細長樹葉以及Ｙ狀分枝的樹枝。海岸也很常看到椰子樹的近親，若將這類樹木放進模型，想必能營造海岸植被的氣氛。椰子樹的種類非常多，但就海岸而言，可可椰子樹最具代表性。在地形略顯複雜的河口地區，偶爾會看到群生的水椰樹，水椰與低矮的樹幹都是水椰樹的特徵。

熱帶雨林的植物以大片葉子的種類居多，有些葉子甚至可以比人還高大。熱帶的土壤較淺，所以樹根如板狀分布的板根植物也比較多，有些甚至可以長到數十公尺這麼高，而且構造也相對單純，很適合放入微縮模型。

此外，熱帶的另一個特徵就是有許多藤蔓植物以及附生植物。在藤蔓植物方面，較適合放入微縮模型的是天南星科的龜背芋（*Monstera* 屬）；在附生植物方面，則以蕨類植物的大鱗巢蕨（鳥巢蕨屬）的近親為主。這兩種植物都是大片葉子的類型，若能重現在樹枝基部附生的模樣，肯定能進一步營造熱帶的氛圍。有趣的是，也看得到絞殺植物這種類型的植物。絞殺植物是桑科無花果的近親，也是一種捲住其他樹木，慢慢茁壯的藤蔓植物。當絞殺植物愈長愈茁壯，被纏住的樹木就有可能枯死，樹木的中心部分也會變成圓筒狀的空洞。

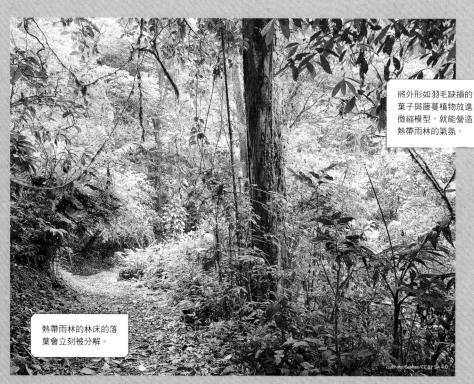

將外形如羽毛缺損的葉子與藤蔓植物放進微縮模型，就能營造熱帶雨林的氣氛。

熱帶雨林的林床的落葉會立刻被分解。

Photo: Cephas/CC BY SA 4.0

要打造叢林的景色，就不能讓樹木的高度過於一致。

Source: CSIRO/CC BY 3.0

SOUTH EAST ASIA *Jungle*

製作／木元和美

東南亞 × 叢林

瓜達康納爾島戰役可說是盟軍在太平洋戰爭展開反攻的轉折點。

作為舞台的瓜達康納爾島是座全島都是熱帶雨林的小島，所以這次的作品也的確掌握了熱帶雨林這項特徵。

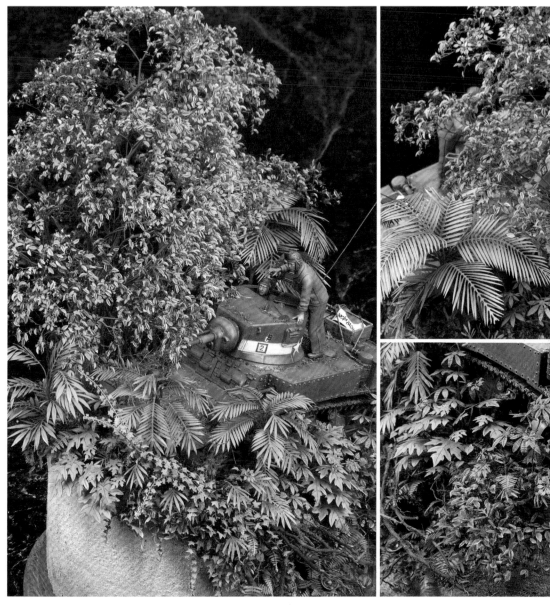

DATA SPEC

Thoughts on Guadalcanal *Guadalcanal 1942*

所羅門群島的瓜達康納爾島是全島被熱帶雨林覆蓋的小島，日軍與盟軍在這座小島從第二次世界大戰的1942年8月開始展開激戰，這場戰役也成為盟軍在太平洋戰爭轉守為攻的轉折點。如果真要打造真實的叢林，整個作品的規模會變得很龐大，所以這次的作品擷取與叢林有關的元素，盡可能地縮小了作品的尺寸，在小小的作品之中，塞進了濃縮再濃縮的叢林元素。到底該怎麼做，才能在空間有限的作品之中提升密度呢？

一般來說，在打造植被的時候，通常都是沿著地面植入各種植物，但這項作品故意讓車體傾斜，再利用高低差提升植被的容積率。一如叢林又被稱為「密林」，這項作品也花了不少心思重現「密度」。在小小的空間之中塞入各種元素的作品簡直與日本傳統盆栽無異，也讓這項AFV作品充滿了日本風格。

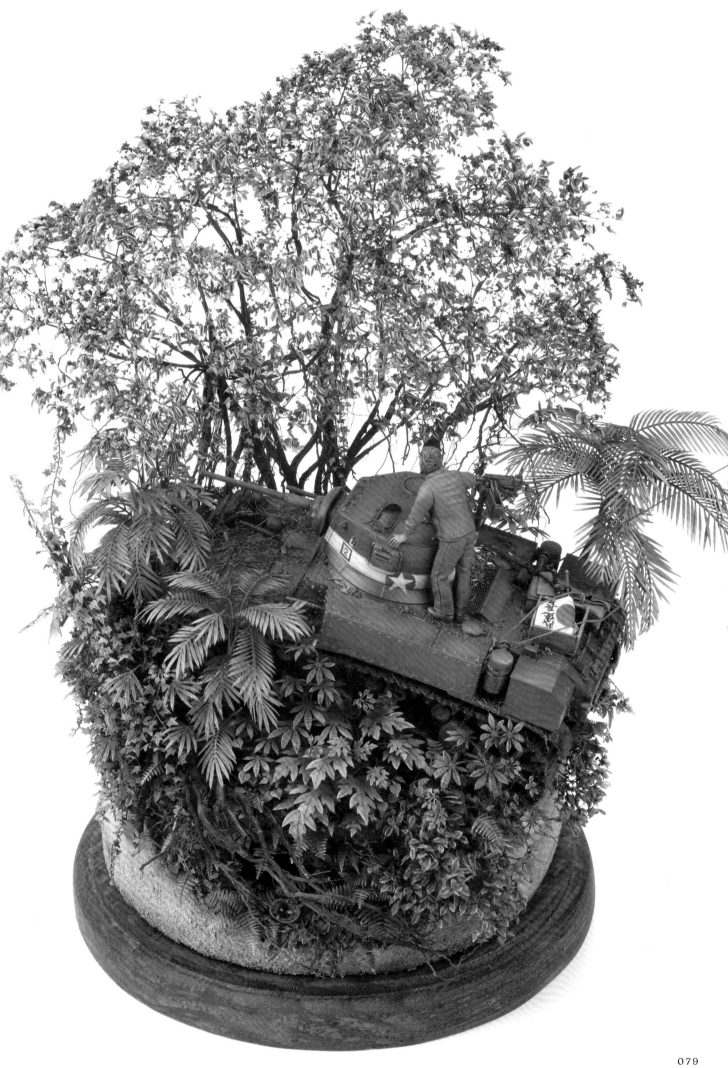

SOUTH EAST ASIA × *Jungle*
製作叢林

走進叢林可看到各式各樣的植物，有些植物長得很高，有些卻長得很矮，如此豐富的植被也是叢林的魅力，但這不代表在製作叢林的時候，可以毫無章法地配置。找出叢林的重點，才能更有效率地製作出美觀的叢林。

STEP

01

呈現叢林特有的潮濕感

打造叢林的底座

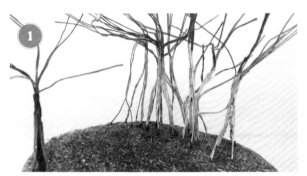

▲這次用來模擬叢林樹木的是細葉榕。細葉榕又被稱為「絞殺樹」，從樹幹中間長出來的氣根會往地面生長，愈變愈粗之後，就成為支撐樹木的支柱根。這種基本構造會使用園藝的鐵絲模擬。

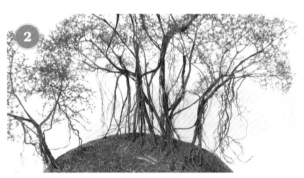

▲這次要利用樹根以及荷蘭乾燥花製作氣根，樹根也是大小適中，非常實用的素材，光是種在底座，就能呈現構造錯綜複雜的樹木。

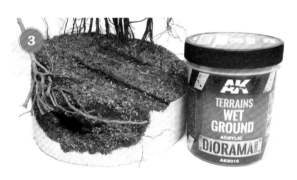

▲細葉榕的部分告一段落之後，要製作地面的部分。這次是以 AK Interactive 的地形素材「濕地」（TERRAINS WET GROUND）為底層，再於上面撒乾燥的西洋芹。買來乾燥的西洋芹之後，可立刻開封，讓它變成適當的顏色再使用。

▲接著要再鋪一些情景職人的冬季枯草色以及 AK Interactive 的乾燥海草（Dried Seagrass），營造長了許多草木的腐葉土。由於草針與叢林的印象有些出入，所以這次不會用到草針。

Spec column

花心思打造叢的土壤顏色

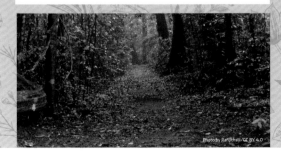

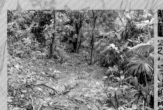

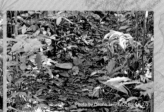

在高溫潮濕的條件之下，有機物會迅速分解，所以熱帶雨林的落葉與腐爛植物都無法堆積太厚，地面也通常會露出來。在熱帶常見的土壤稱為磚紅壤，在排水良好的森林之中，土壤之中的鐵或鋁會氧化，所以土壤也會變成紅色的，不過這個紅色也有不太明顯的情況，此時土壤就會變成黃色的。

利用細膩的零件打造高密度的叢林，再施以塗裝

重現叢林的植被與塗裝

自製葉子的方法
以及營造逼真感的
巧思

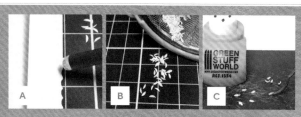

Ａ先將要使用的紙折成兩半，接著再往反方向折，然後用筆刀切開。Ｂ切好的紙可放進濾茶網，再用水蒸氣薰蒸，自然而然就會綻開。Ｃ利用打洞機製作的葉子可利用抹刀壓出葉脈再使用。

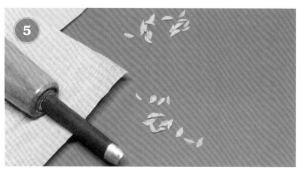

▲這次要用有紋路的紙製作葉子。這次使用的是皺紋逼真的縐紙製作葉子。請先進行上述的步驟Ａ，再以圓形彫刻刀挖出葉子的形狀。

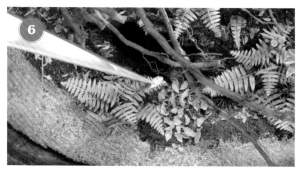

▲在地面的植被追加在上個步驟製作的葉子，營造草與地面緊密共生的感覺。固定葉子時，可先沾點白膠，再以鑷子一片一片黏在適當的位置。

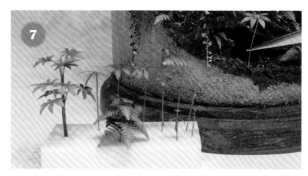

▲為了營造植物有高有低的感覺，先利用圓藝的鐵絲製作植物的莖部，再黏上紙創生產的素材。種植這些植物時，記得分層種植，營造草木在叢林為了求生互相競爭的模樣。

▲從資料圖片可以得知，叢林也有藤蔓植物、蕨類植物與椰子樹，所以可積極使用紙創的這類產品。這些素材一樣可利用白膠固定，但建議分區塊固定，不要毫無章法地隨便亂黏。

▲草木都直接在還沒從墊子撕下來的情況下，噴一層淡淡的漆。種在底座之後，再使用油畫顏料調整色調。這次是使用油繪調色油稀釋顏料，營造叢林植物特有的潮濕感。

▲若使用水性顏料，紙素材就會軟掉，所以最好時候油畫顏料上色。葉尖的亮部可利用油畫顏料繪製。利用不同的顏色突顯各種植物的存在感，是這次塗裝作業的目的之一。

STEP
03

確認各層植物的配置方式

分層種植的叢林植被

若從側面觀察熱帶雨林，會發現熱帶雨林的構造是依照樹木的高矮而分層。最上層的林冠部是生長茂密的大樹，這些大樹會用力張開枝葉，覆蓋著整片森林，所以陽光就照不到下層，下層也長不出植物。此外，一旦下雨，地面就不太會乾，濕氣也會變得很重，地面的落葉很快就會腐爛，所以腐葉土

這層通常很薄，而重現這類特徵才能讓叢林的植被更具說服力。

這次的範例重現了這種隨著高度分層的植被，在小小的空間之中，重現了密度極高的叢林，也在每一層配置了不同的植物，並將每層相同的植物擺在一起。不過，若只是將植物擺在一起，當然會很單

調，所以木元老師的作品都會在配置各種植物之後，利用遮罩的技巧以及油畫顏料上色，盡管使用了相同的商品，木元老師還是利用顏色區分這些商品，提升作品的密度。

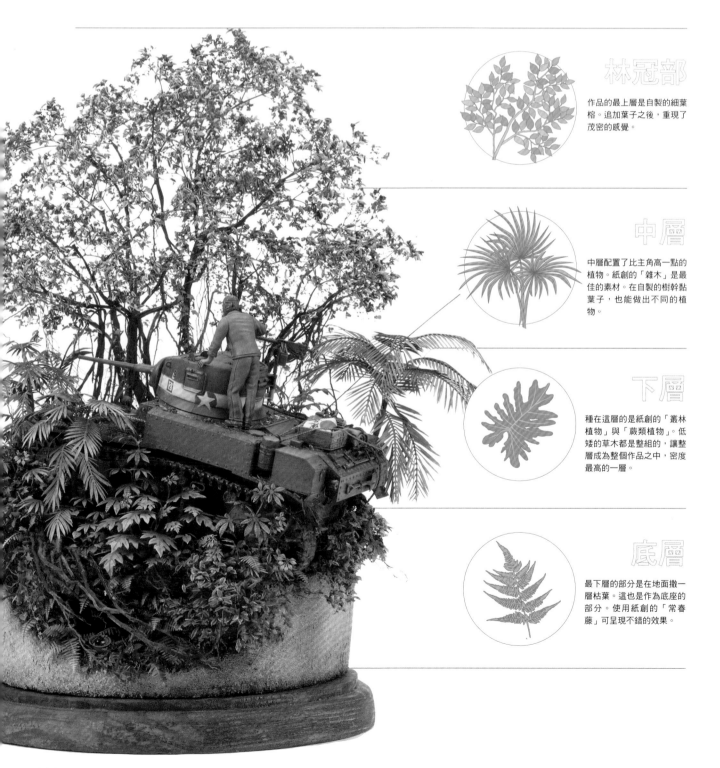

林冠部

作品的最上層是自製的細葉榕。追加葉子之後，重現了茂密的感覺。

中層

中層配置了比主角高一點的植物。紙創的「雜木」是最佳的素材。在自製的樹幹黏葉子，也能做出不同的植物。

下層

種在這層的是紙創的「叢林植物」與「蕨類植物」。低矮的草木都是整組的，讓整層成為整個作品之中，密度最高的一層。

底層

最下層的部分是在地面撒一層枯葉。這也是作為底座的部分。使用紙創的「常春藤」可呈現不錯的效果。

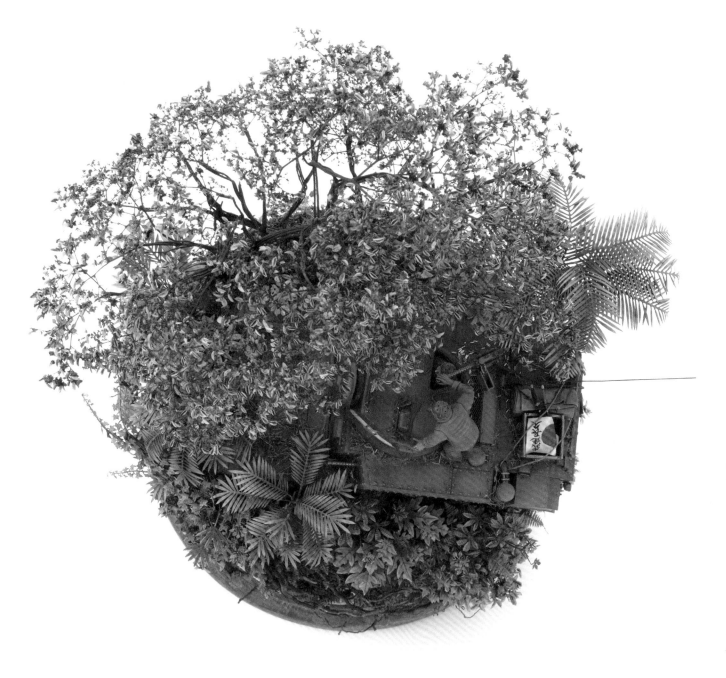

植物在森林，尤其是叢林，為了求生存通常會互相競爭，例如要在有限的面積爭取更多的陽光，就必須拚命地往上長，或是盡可能地向左右兩側展開枝葉。低矮的植物為了從上方的縫隙吸收更多的陽光，通常會拚命地讓葉子長大，以確保自己能吸收到足夠的營養。

各種植物為求生存的模樣真的能以「生存競爭」一詞形容。

讓我們從正上方欣賞木元老師的作品。應該不難發現，每一種植物的葉子都沒重疊在一起，而是緊密地擠在小小的底座之中，這不禁讓人聯想到，在這場生存競爭之中存活的植物淋浴在陽光之下的景色。這項作品也完美重現了這種叢林的植被。除了從正面與側面欣賞之外，連從上面欣賞都很有叢林的特色，這也是讓這項作品更具說服力的關鍵。

Spec column

可供塗裝作業參考的漸層葉色

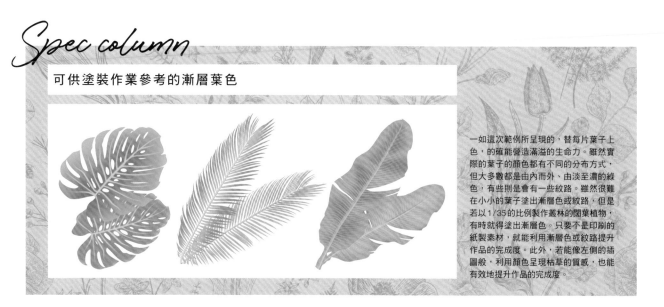

一如這次範例所呈現的，替每片葉子上色，的確能營造滿溢的生命力。雖然實際的葉子的顏色都有不同的分布方式，但大多數都是由內而外、由淡至濃的綠色，有些則是會有一些紋路。雖然很難在小小的葉子塗出漸層色或紋路，但是若以1/35的比例製作叢林的闊葉植物，有時就得塗出漸層色。只要不是印刷的紙製素材，就能利用漸層色或紋路提升作品的完成度。此外，若能像左側的插圖般，利用顏色呈現枯草的質感，也能有效地提升作品的完成度。

Thoughts on Guadalcanal *Guadalcanal 1942*

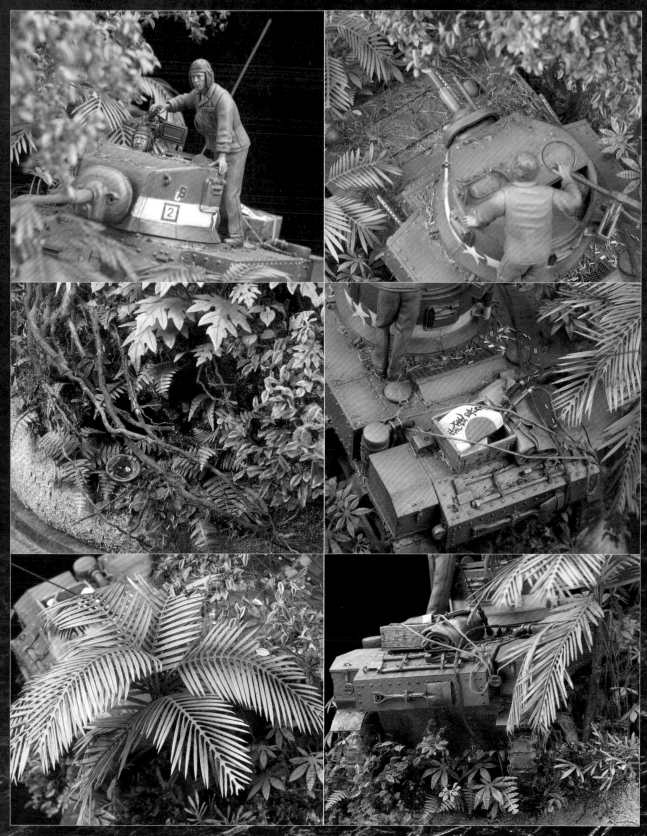

「能否在小小的底座之上呈現叢林?」這項立體模型可說是濃縮了各種相關的小巧思。為了不遮住主角「斯圖亞特輕戰車」與搭乘員,而將高大的樹木配置在戰車後面,接著在削成斜面的前景坡面種植低矮的草木。這種根據高低落差的平衡感配置的草木,的確重現了叢林的模樣,也讓這台在險峻地勢行走的斯圖亞特輕戰車與草木融為一體。據說木元老師是從日本的盆栽得到這項作品的靈感。盆栽的製作會從選擇器皿開始,接著在器皿之中,透過樹枝與樹幹組成自成一格的世界觀,這也是日本傳統文化之一。從器皿往外伸展的盆栽具有美麗又堅強的輪廓,也成為這項作品的靈感來源。從底座向外延伸的植被就像盆栽一般,呈現了充滿力量卻又纖細無比的叢林姿態。

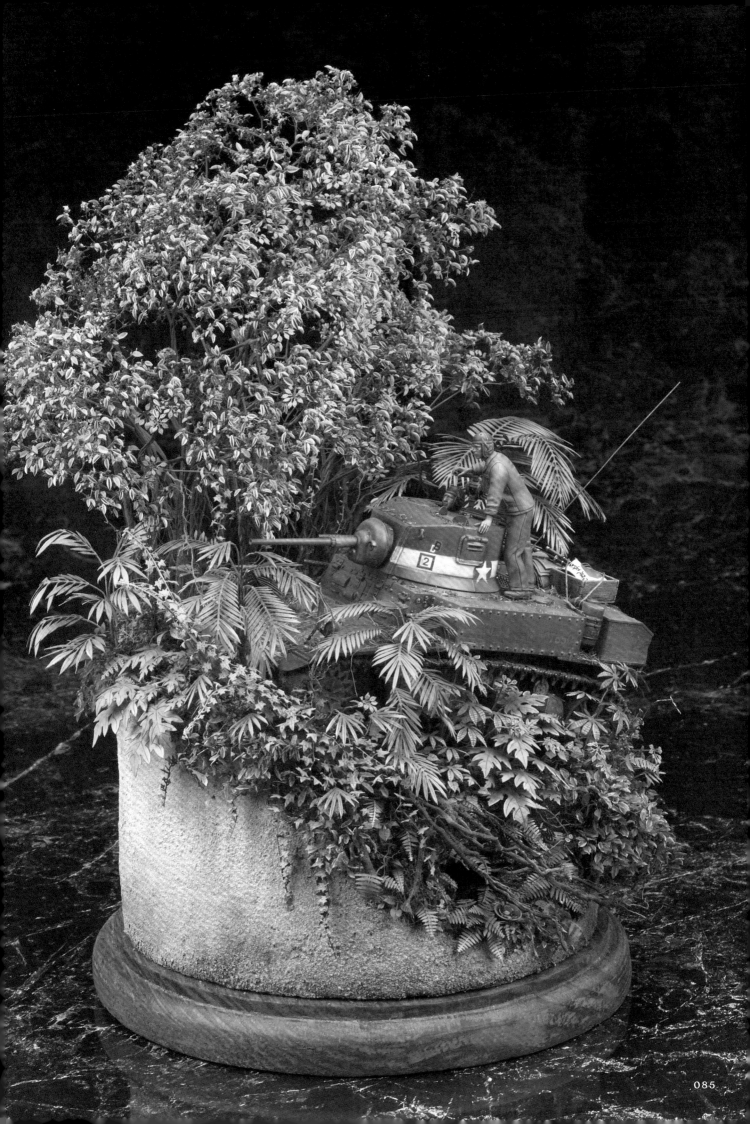

活用紙素材

利用雷射切割的紙素材非常多種，從小片的葉子到椰子樹的葉子或藤蔓植物都有，
有些甚至連葉脈的紋路都非常逼真。有些紙素材先上了色，
所以能直接使用，但也因為是紙素材，所以能自由地塗裝。

paper material

該如何以平面的素材營造立體而多層次的質感？

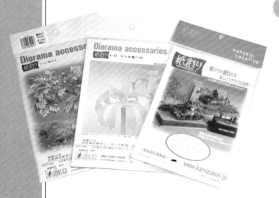

▲在製作微縮模型的植物時，最經典的素材莫過於紙創的紙套件。照片之中的是「Diorama Accessories」系列的「Jungle A」。

▲由於紙套件是平面的，所以得加工再使用，否則看起來會很假。一開始可先從背面壓模，或是稍微折彎，創造不同的感覺。

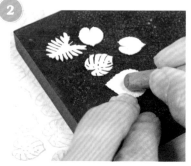

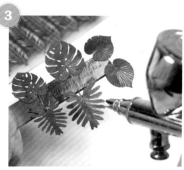

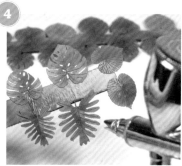

▲塗裝時，可先噴一層TAMIYA暗綠色壓克力漆。壓克力漆可混入亮光漆，讓表面變得光滑，也能提升質感。

▲接著先噴一層淡淡的公園綠（Park Green），再噴一層淡綠色，增加綠色的層次。雖然有點麻煩，但可以營造叢林的質感。

▲將插花用的紙包鐵絲30號彎成「く」狀再插入地面，假裝是植物的莖部。在這個階段先留下一些空隙。之後一片片黏上剛剛塗裝完畢的葉子即可。

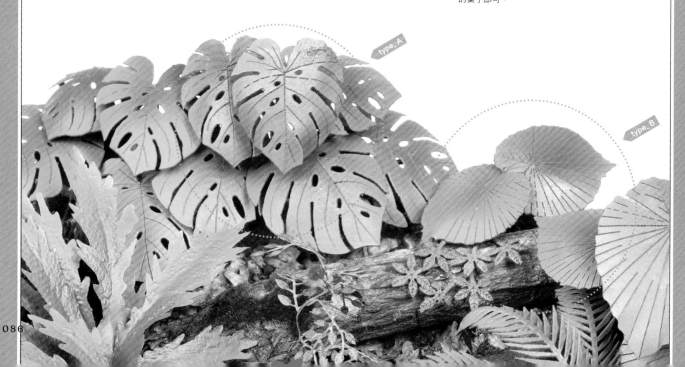

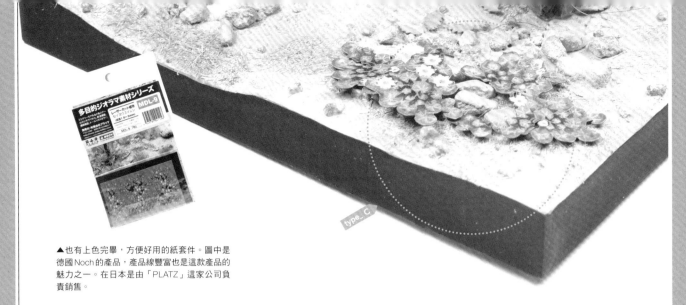

▲也有上色完畢，方便好用的紙套件。圖中是德國 Noch 的產品，產品線豐富也是這款產品的魅力之一。在日本是由「PLATZ」這家公司負責銷售。

▲也有已經上好顏色的紙套件。難以用水彩筆畫出來的葉脈、漸層色以及鮮豔的花色都以印刷的方式完成。

▲這種紙套件雖然可直接貼在地面，但這次先剪得更碎，再以鑷子壓在葉子的表面，營造立體的感覺。

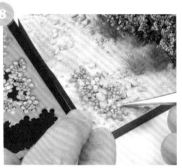

▲讓相鄰的葉子上下重疊，或是在種植的時候避開石頭，都可讓作品更加逼真。要注意的是，剪開之後的剖面會白白的，要記得塗抹綠色的顏料。

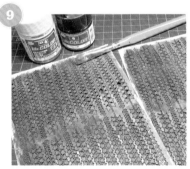

▲蕨類植物建議使用紙創的「常春藤」製作。建議替素材塗裝的時候，可在從框框剪下來之前，就先用水彩筆塗抹一層綠色或黃色的硝基漆。若以帶有光澤的塗料上色，蕨類植物看起來會更有生氣。

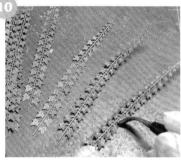

▲蕨類植物若能在從框框剪下來之後，先處理一遍，就會顯得更加逼真，例如利用鑷子按壓葉子表面，讓表面變得圓圓的，增加一點弧度。

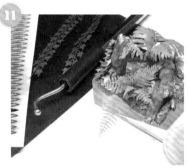

▲紙製的植物素材非常多元，而且分類也非常確實。藤蔓這類長在陰影之中的植物可配置在樹木或是巨石的陰影處，提升作品的逼真感。

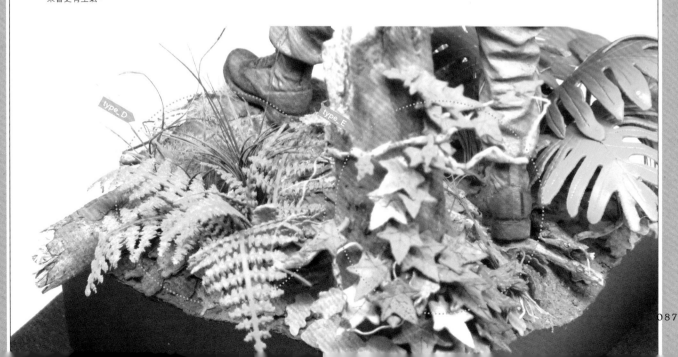

活用樹脂素材

除了塑膠射出成型套件與樹脂材質的套件之外，最近也有不少不需塗裝，
可直接在作品使用的產品，而且市面上還有以3D印表機製作的產品。
樹脂產品非常適合呈現質感豐厚的植物，這也是樹脂產品才有的魅力。

resin material

賦予塑膠與樹脂素材靈魂

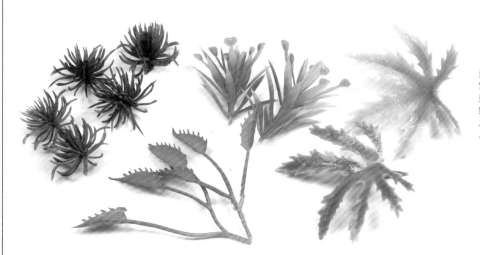

◀ JOE FIX的「Nam Bush」樹脂素材通常已經上了色，而且種類也非常豐富，不過有些素材的尺寸大了點，但還是可以依照使用地點選用適當的種類，一樣能與作品融為一體。塗裝可以賦予素材更多表情，也能讓作品更具整體性。

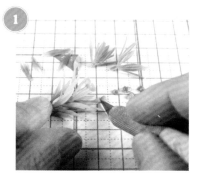

▲ JOE FIX的「Nam Bush」系列是軟性樹脂，所以常用來製作熱帶植物。有毛邊的產品要在塗裝之前先修整。

▲ 就算是軟性素材，先塗一層蓋亞的「Multi Primer」，塗膜就比較不會剝落。可使用水彩筆均勻地塗滿素材表面。

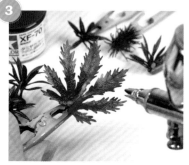

▲ 這次的塗裝是以TAMIYA暗綠色2壓克力漆進行。接著可噴一層淡淡的公園綠與淡綠色，增加綠色的層次。由於表面非常光滑，所以塗裝之後的質感也很棒。

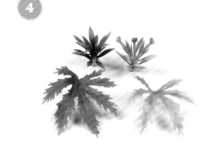

▲ 右側是塗裝前的素材，左側是塗裝之後的素材。這種素材本身帶有通透的黃色，但重新塗裝之後，會顯得更加逼真。

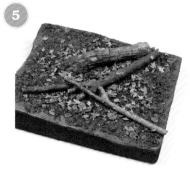

▲ 地面是以寶麗龍、Mr.Weathering、白樺樹的葉子、樹枝製作。模擬的是叢林的潮濕地面。

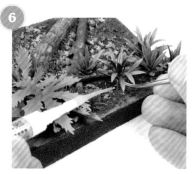

▲ 這項作品也會將相同的素材放在一起。要將素材黏在地面時，會先用鑷子在地面壓出一個洞，接著再將素材的莖部插進去，然後以三秒膠黏死。

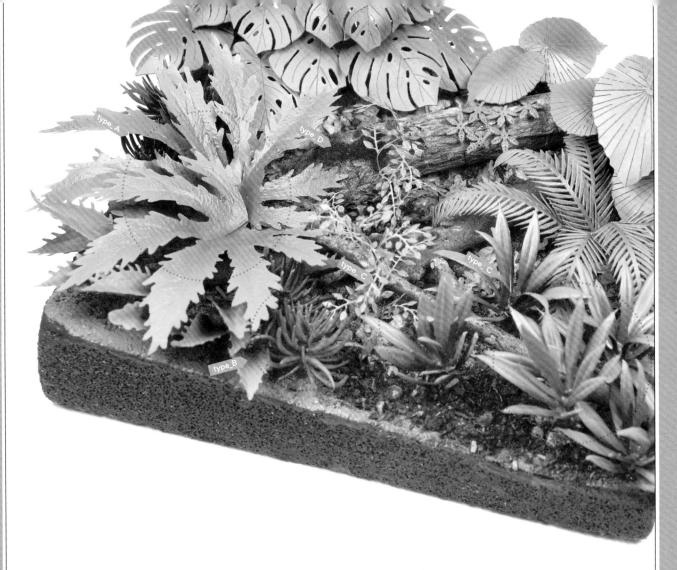

MATERIAL 善用素材 ❼

活用金屬素材

金屬材質的蝕刻片除了有金屬特有的銳利感，形狀也比其他素材來得更加穩定。
雖然塗裝時，必須先噴一層底漆，但這道步驟能帶來不少好處。
金屬素材的產品線也非常豐富，是非常值得關注的素材之一。

metal material

如何消除金屬感，讓金屬素材融入作品之中？

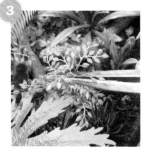

▲蝕刻片的優點之一在於可自由地彎曲，而且還能保持弧度。彎成需要的形狀之後，可噴一層底漆，避免塗層剝落。

▲這次使用的塗料是 Vallejo 的壓克力漆。葉子的部分是以偏黃色的綠色塗裝，莖部與樹枝的部分則是以偏黃色的灰色塗裝。雖然每個部分都很小，但這是要一個一個塗裝。

▲蝕刻片雖然很小，卻很精細，表情也很豐富，放在茂密的植物之中也毫不遜色，同時還能與其他植物交織成更精彩多元的植被。

▲植物的蝕刻片有很多種品牌，照片之中的是老字號的「ABER」，右側則是這次使用的「M.S Models」。

製作／山田和紀

DUSTOFF!

即使是經過精密計算，密度與完成度極高的微縮模型，也不一定就能完整呈現戰場的氣氛，能讓人充分感受戰場氛圍的作品其實不多。不過，的確能從山田老師這項情景作品感受到宛如置身越南戰場的泥濘感，這個絕對逼真與存在感十足的叢林也不斷散發著越南戰場的氣氛。

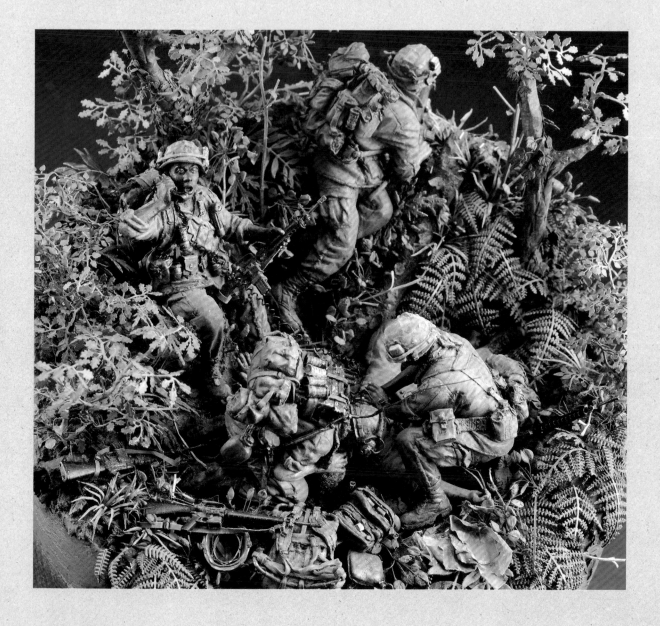

DATA SPEC

DUSTOFF!

Near the Cambodian border, Vietnam, 1969

這項作品的標題為「Dustoff」，是美軍於越戰使用的緊急救援直升機的呼號，而這項作品完美重現了腹部中彈的中隊長正在接受急救，旁邊的下士正在引導緊急救援直升機的情景。完美覆蓋潮濕紅土的青苔與藤蔓，還有被蕨類植物緊緊纏繞的灌木、存在感十足的高大樹木，都讓這座叢林的資訊量爆炸，也讓這座叢林擁有無與倫比的重現度。雖然所有的人偶都是塑膠材質，但還

是完美重現了白熱化的越南戰爭，以及身在其中的美軍大兵。

這項作品的樹木是以電線的銅芯製作樹幹，再黏上蝕刻片的樹葉，然後以壓克力塑型劑鍍膜。其他的植物則使用紙創葉與 JOE FIX 的產品製作，作品整體的色調則由人偶、植物、地面完美地調和。這真不愧是對越南擁有極深造詣的山田老師才做得出來的作品。

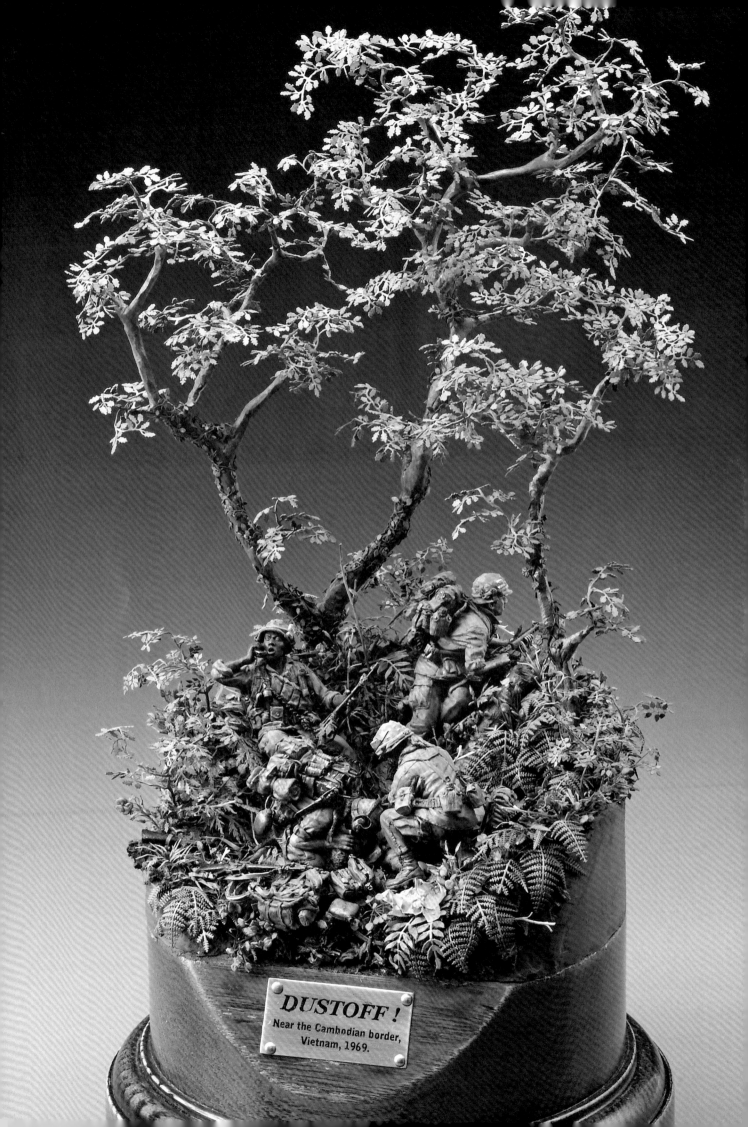

DUSTOFF !
Near the Cambodian border,
Vietnam, 1969.

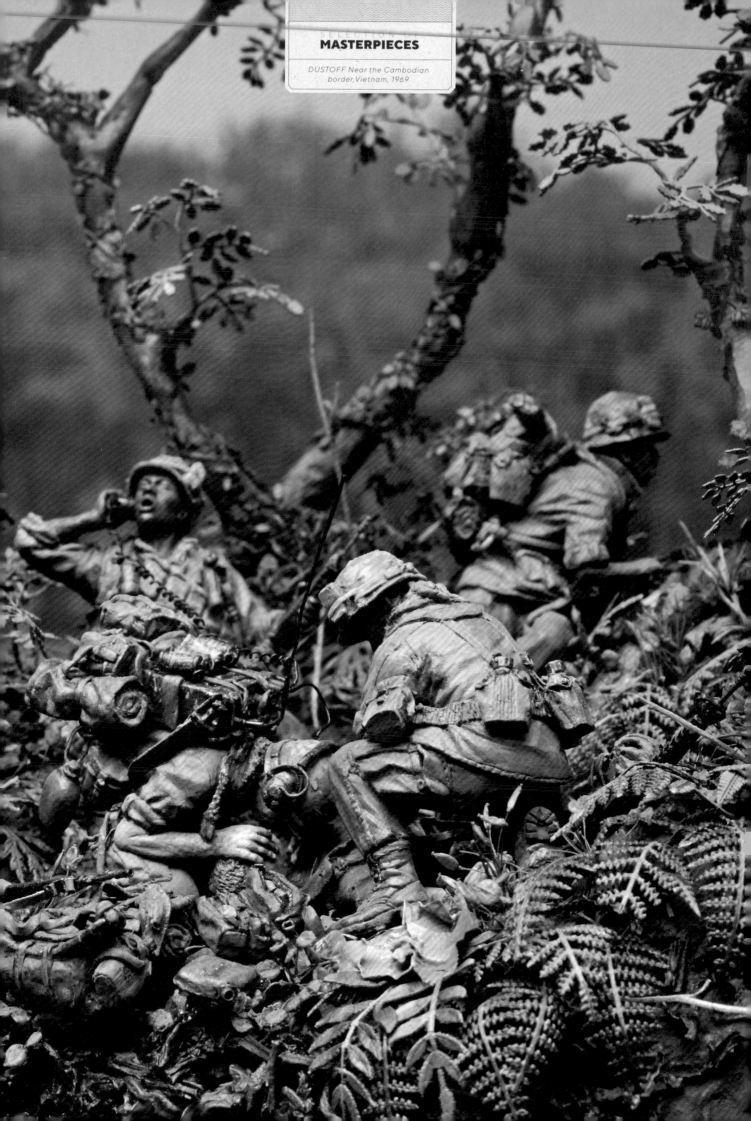

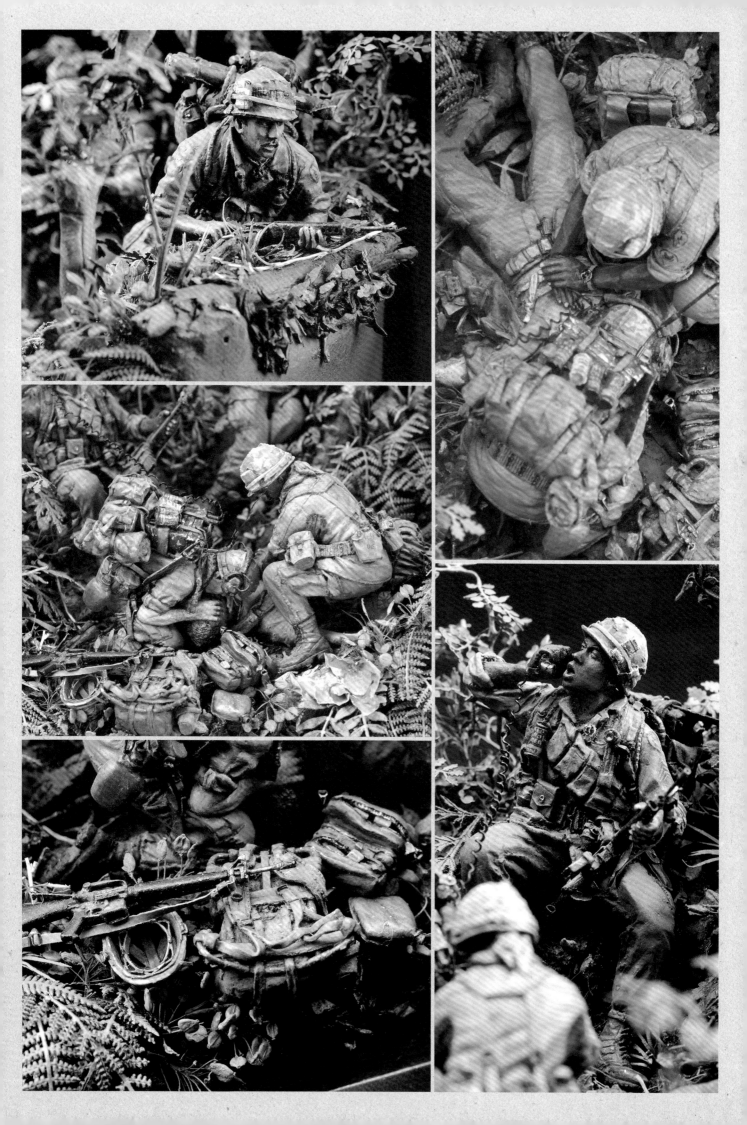

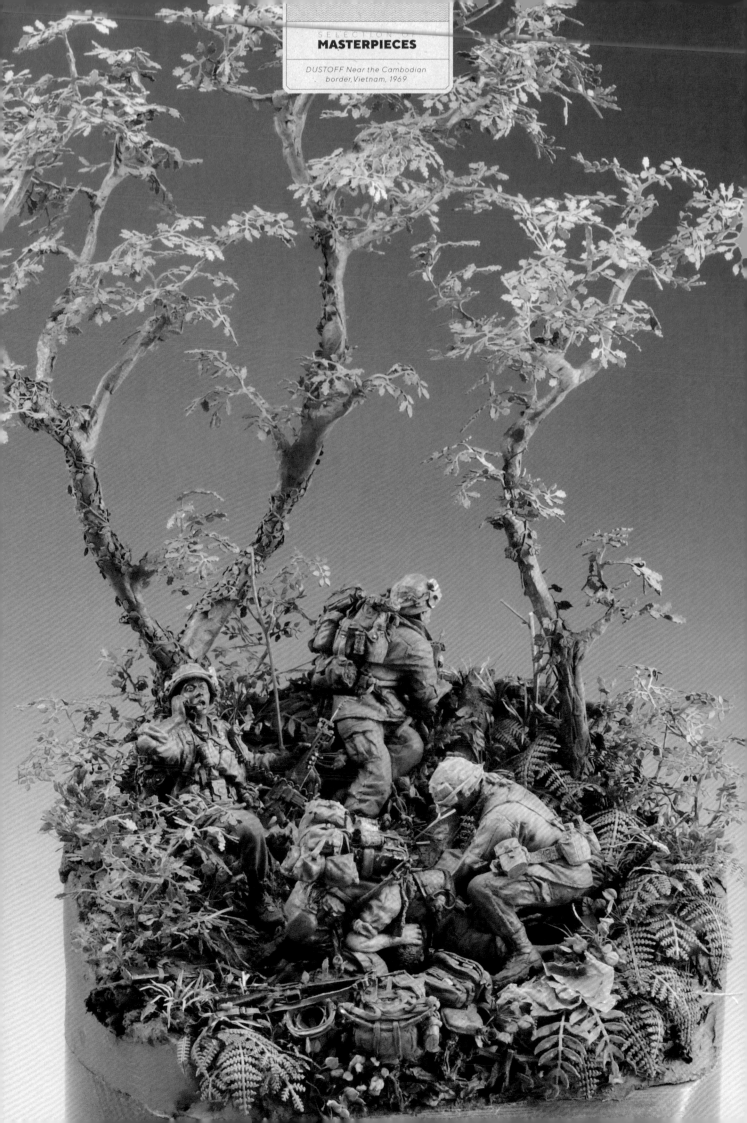

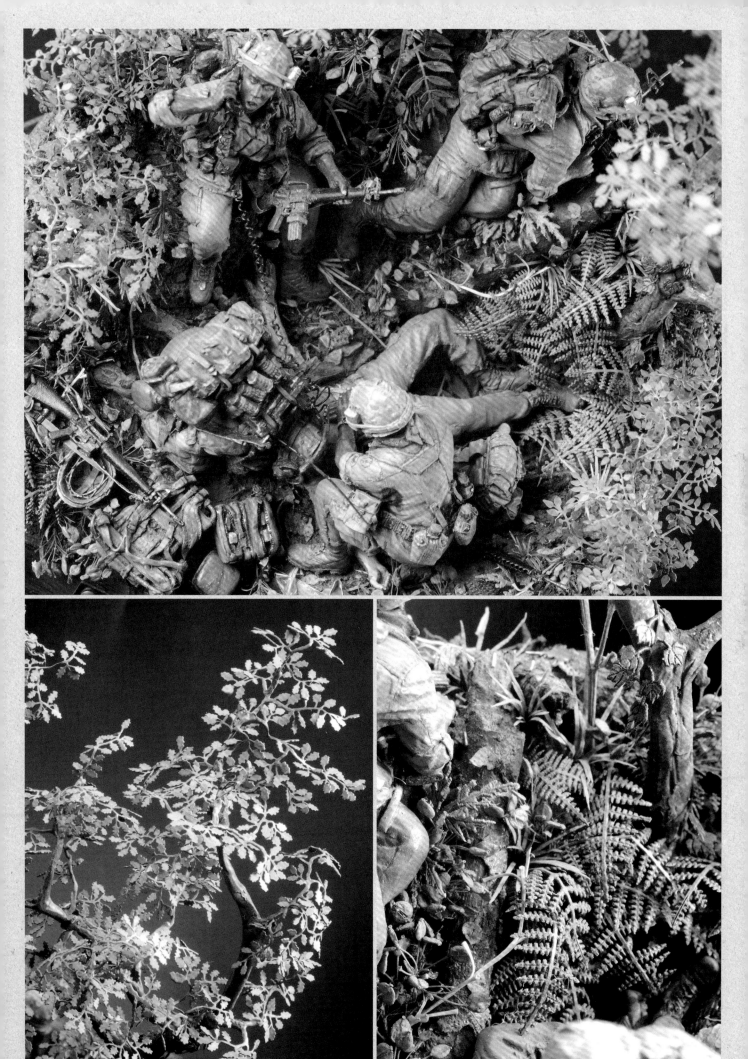

戰車情景植物再現マニュアル
All Rights Reserved.
Copyright © Dainippon Kaiga Co., Ltd
Original Japanese edition published by Dainippon Kaiga Co., Ltd.
Complex Chinese translation rights arranged with Dainippon Kaiga Co., Ltd.
through Timo Associates, Inc., Japan and LEE's Literary Agency, Taiwan.
Complex Chinese edition published in 2022 by Maple House Cultural Publishing

出　　　版／楓書坊文化出版社
地　　　址／新北市板橋區信義路163巷3號10樓
郵 政 劃 撥／19907596　楓書坊文化出版社
網　　　址／www.maplebook.com.tw
電　　　話／02-2957-6096
傳　　　真／02-2957-6435
作　　　者／Armour Modelling編輯部
翻　　　譯／許郁文
責 任 編 輯／王綺
內 文 排 版／洪浩剛
港 澳 經 銷／泛華發行代理有限公司
定　　　價／450元
初 版 日 期／2022年8月

國家圖書館出版品預行編目資料

戰車情景植物再現技法指南／Armour Modelling
編輯部作；許郁文翻譯. -- 初版. -- 新北市：楓書坊
文化出版社, 2022.08　面；　公分

ISBN 978-986-377-791-5（平裝）

1. 模型　2. 工藝美術　3. 植物

999　　　　　　　　　　　　　　111008425